尤克里里自学一月通

王一 编著

全国百佳图书出版单位

化学工业出版社

·北京·

图书在版编目（CIP）数据

尤克里里自学一月通 / 王一编著. —北京：化学工业出版社，2020.9
ISBN 978-7-122-36066-3

Ⅰ. ①尤… Ⅱ. ①王… Ⅲ. ①尤克利利-奏法 Ⅳ. ①J623.96

中国版本图书馆CIP数据核字(2020)第140020号

本书作品著作权使用费已交由中国音乐著作权协会代理。

责任编辑：李　辉
责任校对：刘　颖　　　　　　　　装帧设计：尹琳琳

出版发行：化学工业出版社（北京市东城区青年湖南街13号　邮政编码100011）
印　　装：大厂聚鑫印刷有限责任公司
880mm×1230mm　1/16　印张9½　2020年11月北京第1版第1次印刷

购书咨询：010-64518888　售后服务：010-64518899
网　　址：http://www.cip.com.cn
凡购买本书，如有缺损质量问题，本社销售中心负责调换。

定　　价：49.80元　　　　　　　　　　　　　　　　　　　版权所有　违者必究

目录

第一课 认识尤克里里
- 一、尤克里里简介 /001
- 二、尤克里里各部位名称 /001
- 三、尤克里里持琴姿势 /002
- 四、尤克里里调音 /003
 - 1.尤克里里音高 /003
 - 2.调弦方法 /003
- 五、换 弦 /004

第二课 基础入门
- 一、认识尤克里里谱 /005
- 二、认识右手各手指标记 /005
- 三、学习拇指拨弦 /005
- 四、拇指练习 /006
- 五、认识左手各手指标记 /007
- 六、学习左手按弦 /007
- 七、歌曲练习 /008
 - 爱的罗曼史 /008
 - 两只老虎 /008
 - 小星星 /008

第三课 乐理知识1
- 一、音符与简谱 /009
 - 1.音符 /009
 - 2.简谱 /009
- 二、唱名与音名 /009
 - 1.唱名 /009
 - 2.音名 /009
- 三、全音与半音 /009
- 四、音名、音阶指法图 /010
- 五、时值 /010
 - 1.四分音符 /010
 - 2.全音符 /011
 - 3.二分音符 /011
 - 4.八分音符 /011
 - 5.十六分音符 /011
 - 6.三十二分音符 /011
- 六、休止符 /012
 - 1.全休止符 /012
 - 2.二分休止符 /012
 - 3.四分休止符 /012
 - 4.八分休止符 /012
 - 5.十六分休止符 /012
 - 6.三十二分休止符 /012
- 七、拍号与强弱规律 /013
- 八、反复记号 /013
- 九、歌曲练习 /014
 - 欢乐颂 /014

第四课 乐理知识2
- 一、变音记号 /015
- 二、变音记号的使用 /015
- 三、等音 /015
- 四、附点音符 /016
- 五、其他常用符号 /016
 - 1.同音连线 /016
 - 2.圆滑线 /016
 - 3.连音符 /016
 - 4.延长记号 /016
- 六、歌曲练习 /017
 - 绿袖子 /017

第五课 多指交替拨弦与节奏练习
- 一、学习食指、中指拨弦 /018
- 二、靠弦奏法 /019
- 三、i、m指交替拨弦与节奏练习 /020
- 四、p、i、m指交替拨弦 /021

第六课 基本功练习
- 一、爬格子 /022
- 二、爬格子练习 /022

第七课 弹唱基础入门
- 一、琶 音 /025
- 二、认识和弦图 /025
- 三、什么是和弦 /025

四、认识Am和弦 /026

五、认识C和弦 /026

六、认识G和弦 /026

七、转换练习 /026
- 1.C与Am转换练习 /026
- 2.Am与F转换练习 /027
- 3.F与G转换练习 /027
- 4.综合练习1 /027
- 5.综合练习2 /027

八、歌曲练习 /028
- 传奇（王菲）/028
- 雪绒花 /030
- 生日快乐 /032

第八课 基础和弦

一、认识Em和弦 /034

二、认识Em7和弦 /034

三、认识Dm和弦 /034

四、转换练习 /035

五、歌曲练习 /036
- 夜空中最亮的星（逃跑计划）/036
- 白羊（徐秉龙、沈以诚）/038

第九课 乐理知识3

一、调式 /040
- 1.大调式 /040
- 2.小调式 /040

二、C大调的和弦组成 /041

三、和弦的命名 /041

四、C大调与a小调 /042

五、如何识别大小调 /043
- 1.起止音 /043
- 2.起止和弦 /043

六、歌曲练习 /043
- 嘀嗒（侃侃）/043
- 鸽子（徐秉龙）/044

第十课 扫弦奏法与变调夹的应用

一、扫弦奏法 /045

二、如何扫弦 /045

三、认识E7和弦 /046

四、认识A7和弦 /046

五、认识变调夹 /046

六、段落练习 /047

七、歌曲练习 /048
- 夜空中最亮的星（逃跑计划）/048
- 不将就（李荣浩）/050

第十一课 分解奏法

一、分解奏法 /052

二、常用分解节奏型 /052

三、歌曲练习 /053
- 嘀嗒（侃侃）/053
- 传奇（王菲）/054

第十二课 F调和弦

一、F大调基本和弦 /056

二、学习♭Bmaj7和弦 /057

三、F大调与d小调 /057

四、和弦转换练习 /058

五、歌曲练习 /059
- 凉凉（张碧晨、杨宗纬）/059
- 因为爱情（王菲、陈奕迅）/062
- 飞得更高（汪峰）/064

第十三课 乐理知识4

一、音 程 /067
- 1.旋律音程 /067
- 2.和声音程 /067

二、音 数 /067

三、音程的属性 /067

四、和弦的属性 /068
- 1.三和弦 /068
- 2.七和弦 /069

五、歌曲练习 /070
　　让我留在你身边（陈奕迅）/070
　　同桌的你（老狼）/072

第十四课　G调和弦与八分扫弦节奏

一、G大调基本和弦 /074
二、学习Bm7和弦 /075
三、和弦转换练习 /075
四、学习向上扫弦奏法 /076
　　1.食指向上扫弦 /076
　　2.拇指向上扫弦 /076
五、扫弦的音色问题 /077
六、常用八分扫弦节奏型 /077
七、歌曲练习 /078
　　花房姑娘（崔健）/078
　　白羊（徐秉龙、沈以诚）/080
　　后会无期（邓紫棋）/082
　　大梦想家（TFBOYS）/084

第十五课　常用技巧与强化基本功练习

一、尤克里里常用技巧 /087
　　1.击弦技巧 /087
　　2.勾弦技巧 /087
　　3.滑弦技巧 /087
　　4.$\frac{2}{5}$倚音标记 /087
二、击弦练习 /088
三、勾弦练习 /090
四、滑弦练习 /091
五、击勾弦组合练习 /092

第十六课　C调音阶指法图

一、C调"1"型音阶 /093
二、C调"3"型音阶 /093
三、C调"5"型音阶 /093
四、歌曲练习 /094
　　传奇（单音版）/094
　　同桌的你（单音版）/096
　　雪绒花（单音版）/098

第十七课　F调音阶指法图

一、F调音阶与音名对照图 /099
二、F调"5"型音阶 /099
三、F调"1"型音阶 /099
四、F调"3"型音阶 /099
五、歌曲练习 /100
　　因为爱情（单音版）/100
　　白羊（单音版）/102

第十八课　调式音阶的推算

一、调式的推算 /104
二、G调音阶与音名对照图 /104
三、G调"1"型音阶 /104
四、G调"$\overset{\cdot}{4}$"型音阶 /104
五、G调"$\overset{\cdot}{5}$"型音阶 /104
六、歌曲练习 /105
　　Happy New Year（单音版）/105
　　后会无期（单音版）/106
　　夜空中最亮的星（单音版）/108

第十九课　D调和弦与多指拨弦

一、D大调基本和弦 /110
二、D大调与b小调 /110
三、多指拨弦 /111
四、多指琶音 /111
五、变调夹应用表 /111
六、歌曲练习 /112
　　女儿情（万晓利）/112
　　夜空中最亮的星（逃跑计划）/114
　　慢慢喜欢你（莫文蔚）/116
　　鸽子（徐秉龙）/118
　　绿袖子（指弹版）/119
　　送别（指弹版）/120
　　D大调卡农（指弹版）/121

第二十课　横按和弦强化练习

一、横按和弦练习 /122
二、歌曲练习 /123
　　莫斯科郊外的晚上 /123

第二十一课 切音技巧与高级扫弦节奏型

一、切音技巧 /125

二、高级扫弦节奏型 /125

三、歌曲练习 /126
　　大梦想家（TFBOYS）/126
　　稍息立正站好（范晓萱）/128
　　飞得更高（汪峰）/130
　　风吹麦浪（李健）/132
　　孤身（徐秉龙）/134
　　我和我的祖国（王菲）/136
　　不将就（李荣浩）/138

第二十二课 其他常用调式和弦

一、E大调基本和弦 /140

二、A大调基本和弦 /141

三、B大调基本和弦 /141

第二十三课 移调

一、什么是移调 /142

二、如何移调 /142

三、常用调式和弦总汇图 /143

第二十四课 扒带技巧

一、浅谈扒带 /144

二、常用的级数转换 /145

第一课·认识尤克里里

学习目标：了解尤克里里各部位名称，学习持琴姿势以及调弦的方法。

一、尤克里里简介

Ukulele即夏威夷小吉他，有些地区译作乌克丽丽，而大家仍习惯称为尤克里里，是一种四弦夏威夷的拨弦乐器，发明于葡萄牙，盛行于夏威夷，归属于吉他乐器一族。

十九世纪时，来自葡萄牙的移民带着Ukulele来到了夏威夷，成为当地类似小型吉他的乐器。二十世纪初时，Ukulele在美国各地获得关注，并渐渐传到了世界各地。尤克里里是一种适合大人及儿童，好听、可爱，又能激发节奏潜能的乐器。只要它在手中，没有你不会弹的歌。

二、尤克里里各部位名称

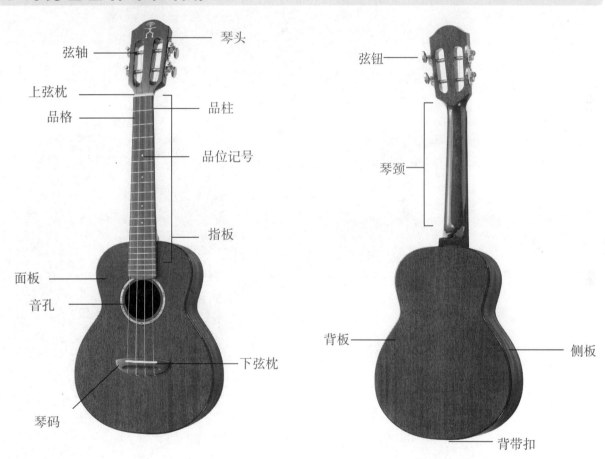

尤克里里常见尺寸

类型	尺寸	宽度	长度	简称
Soprano	21英寸	33cm	53cm	"S"型
Concert	23英寸	38cm	58cm	"C"型
Tenor	26英寸	43cm	66cm	"T"型

三、尤克里里持琴姿势

尤克里里持琴姿势主要有两种：坐姿、站姿。

坐姿1：直身坐在凳子上，将琴箱下方最高处放在右腿上，右手手肘夹在琴箱上方的最高点，身体贴紧琴背板上方，左手食指根部托住琴颈，右手手掌自然垂放于音孔附近。

坐姿2：直身坐在凳子上，跷起二郎腿，将琴箱下方凹陷处放在右腿上，右手手肘夹在琴箱上方的最高点，身体贴紧琴背板上方，右手手掌自然垂放在音孔附近，这种持琴姿势与吉他相同。

站姿：将尤克里里与背带连接(下图中未使用背带，请参考持琴姿势)，把尤克里里放在胸前（上下位置可微调），左手托住琴颈使琴头微微上扬，右手手肘夹在琴箱上方的最高点来稳定琴身，手掌自然垂放在音孔附近。

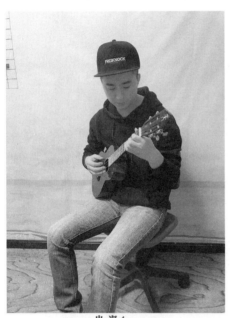

坐姿1

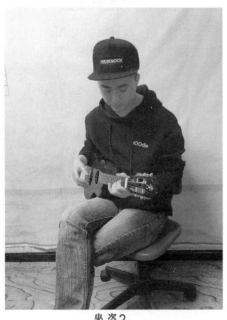

坐姿2

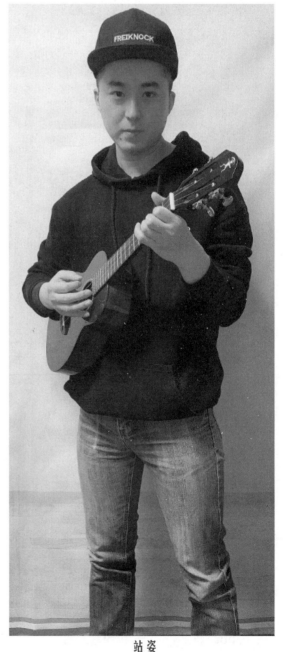

站姿

四、尤克里里调音

1.尤克里里音高

一弦：A　　二弦：E　　三弦：C　　四弦：G

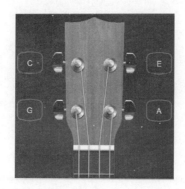

2.调弦方法

电子调音器：它是一款非常简单快捷的调音工具，大家只需要按照上面的显示分别把一弦调成 A、二弦调成 E、三弦调成 C、四弦调成 G 即可。调弦时，调音器上会有一个指针提示，指针偏向左侧时，我们要把琴弦往紧调（把音升高），指针偏向右侧时，我们要把琴弦往松调（把音降低）。由于科技的进步，现在调音变得更加方便，只要从手机上下载"尤克里里调音"的相关 APP 即可。

（1）电子调音

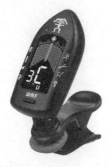

（2）APP 调音

 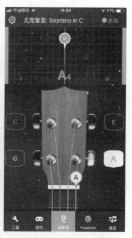

　　四弦　　　　　三弦　　　　　二弦　　　　　一弦

五、换弦

尤克里里的琴弦是需要定期更换的，因为时间久了琴弦的音色会受影响，而且琴弦也有因为磨损而造成断弦的情况，所以我们要了解如何给尤克里里换弦。首先把琴弦全部放松到没有任何拉力，然后取下琴弦。拿擦琴布把尤克里里指板、琴体擦拭干净，做适当的保养，然后从一弦A开始安装，注意对应好琴弦名称，将琴弦插入琴码，打成麻花结，再将琴弦另一端穿过弦轴，拉直琴弦后保留五厘米的距离，从五厘米的距离处开始按下图中琴头标记的方向微微调紧琴弦（琴弦缠在弦轴上有一定拉力就好，注意不要过紧），待四根弦全部装好后，再统一把琴弦调紧，有一定的拉力后，逐步调成标准音。由于新弦还不够稳定，所以会出现跑音的情况，这时我们需要反复多次地拉扯琴弦，待稳定后，再将琴弦重新校准。

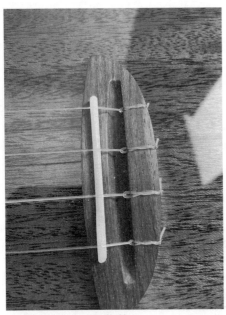

麻花结

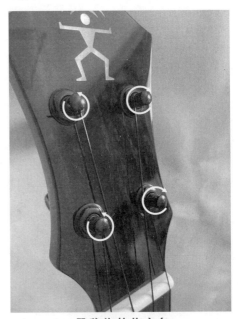

琴弦旋转的方向

拉扯琴弦

琴弦由下往上保持螺旋状

第二课·基础入门

学习目标： 认识尤克里里四线谱，学习右手拨弦及左手按弦，弹奏课后练习曲。

一、认识尤克里里谱

尤克里里谱也叫作四线谱，它是由四条直线组成，由上往下分别是一弦、二弦、三弦、四弦，其中三弦是最粗的弦。下图中，在四线谱的三弦上标记有一个数字0，表示要用右手拨响三弦的空弦音。

二、认识右手各手指标记

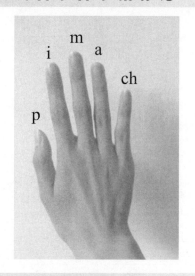

右手的手指标记分别是大拇指"p"、食指"i"、中指"m"、无名指"a"以及小指"ch"。

三、学习拇指拨弦

1.将右手手肘夹靠在琴箱右侧上方处，用食指、中指、无名指还有小指托住琴箱下方左侧的位置作为支撑点，弹奏时拇指自然张开，用左侧偏上的位置触弦，触弦时手指不要进弦太深，然后向下发力拨响琴弦，发力时注意放松。

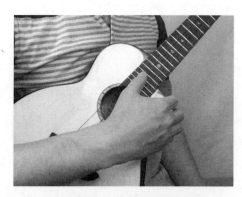

拇指拨三弦前手指的位置

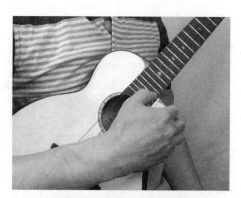

拇指拨三弦后手指的位置

2.将右手手肘夹靠在琴箱右侧上方处,用小指作为支撑点靠在面板上,拇指自然张开垂放于音孔附近,用左侧偏上的位置触弦,触弦时手指不要进弦太深,然后向下发力拨响琴弦,发力时注意放松。

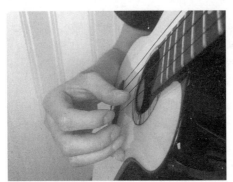
拇指拨一弦前手指的位置

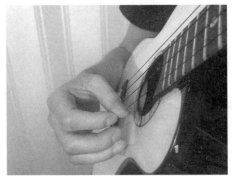
拇指拨一弦后手指的位置

特别提示:第一种方式更容易让初学者很好地固定尤克里里,拇指拨弦也相对容易一些。而第二种方式实用性更高,也是为后面课程的学习做一个很好的铺垫。为了让弹奏变得容易,初学的时候还是推荐大家先选用第一种拨弦的方式。

四、拇指练习

练习一

练习二

练习三

练习四

练习五

五、认识左手各手指标记

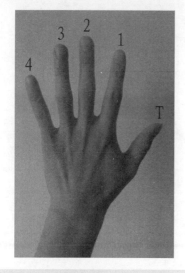

左手的手指标记分别是大拇指"T"、食指"1"、中指"2"、无名指"3"以及小指"4"。

六、学习左手按弦

下图中在四线谱的一弦上标记了一个数字"3",表示要用左手按在一弦的三品处,然后右手拨响一弦。按弦时手指的关节处要弯曲,用指尖垂直于指板来按弦,按弦的有效区在音品的中间或偏右的位置,记住不要按在品柱上。

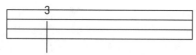

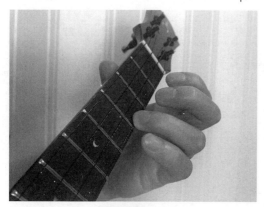

侧面图

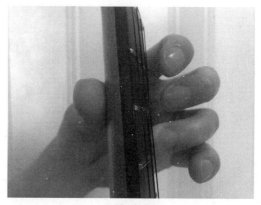

仰视图

特别提示:左手的指甲要贴底剪掉,不然会影响按弦的效果。

错误按法

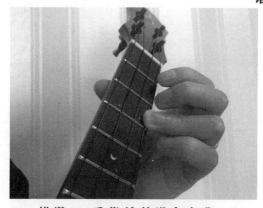

错误1:手指关节没有弯曲

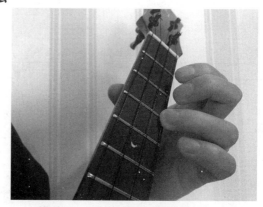

错误2:手指按在品柱上

七、歌曲练习

爱的罗曼史

叶佩斯 曲
王 一 编配

1= F 3/4

两只老虎

1= C 4/4

小 星 星

1= C 4/4

特别提示：刚接触尤克里里时左手可以每根手指控制一个品，也就是食指负责一品、中指负责二品、无名指负责三品。

第三课 · 乐理知识1

学习目标：学习基础乐理知识，弹奏课后练习曲，了解乐谱中音符的实际效果。

一、音符与简谱

1.**音符**：用来记录"音"的高低与长短的符号叫作音符。

2.**简谱**：用阿拉伯数字1、2、3、4、5、6、7来记录的乐谱叫作简谱，一般标记在四线谱的下方，歌词的上方。

二、唱名与音名

1.**唱名**：简谱中的1、2、3、4、5、6、7在演唱时分别唱作Do、Re、Mi、Fa、Sol、La、Si，也叫作唱名。

2.**音名**：用来记录"音"的名称。音名的音高是固定不变的，用C、D、E、F、G、A、B七个英文字母来表示，也是基本音。

基本音符：	1	2	3	4	5	6	7
音　　名：	C	D	E	F	G	A	B
唱　　名：	Do	Re	Mi	Fa	Sol	La	Si

特别提示：唱名与音名的区别在于，唱名会随着调式的不同而改变，如1=C调的歌曲，我们把C这个音唱作Do，而1=G调的歌曲则要把G这个音唱作Do。但音名的音高是固定不变的，如尤克里里的三弦空弦，标准音的音高是C，那么这个音永远都叫作"C"，不会随着调式的不同而改变。

三、全音与半音

尤克里里跟吉他一样属于半音乐器。在指板上，相邻的品的两个音关系为一个半音，相隔一个品的两个音关系为一个全音。

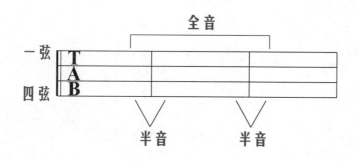

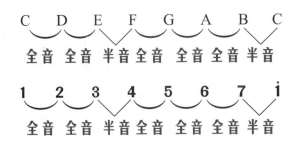

四、音名、音阶指法图

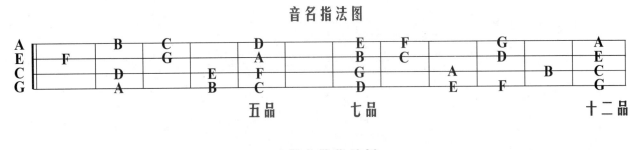

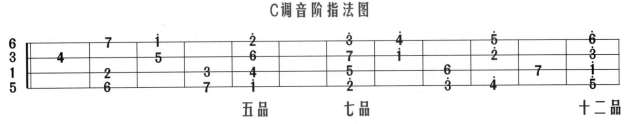

简谱音符上方标记有一个小黑点的叫作高音组音符，音符上方标记有两个小黑点的叫作倍高音组音符；简谱音符下方标记有一个小黑点的叫作低音组音符，音符下方标记有两个小黑点的叫作倍低音组音符。

五、时 值

时值即音的长短，用来记录音符的持续时间，在简谱中用小横线来标记。横线标记在音符后方的叫作增时线，标记在音符下方的叫作减时线。

常用音符及记法

1.四分音符：一个单纯音符，在以四分音符为一拍的节奏里（$\frac{2}{4}\frac{3}{4}\frac{4}{4}$），四分音符的时值为一拍。

特别提示：用脚打拍子时，脚在匀速状态下的下踩、抬起为一拍。

2.**全音符**：在一个单纯音符后方加三条小横线（增时线）叫作全音符，在以四分音符为一拍的节奏里，全音符的时值为四拍。

3.**二分音符**：在一个单纯音符后方加一条小横线（增时线）叫作二分音符，在以四分音符为一拍的节奏里，二分音符的时值为两拍。

4.**八分音符**：在一个单纯音符下方加一条小横线（减时线）叫作八分音符，在以四分音符为一拍的节奏里，八分音符的时值为二分之一拍。

特别提示：当四线谱中连续出现两个八分音符时，标记方式为 ♫ 。

5.**十六分音符**：在一个单纯音符下方加两条小横线（减时线）叫作十六分音符，在以四分音符为一拍的节奏里，十六分音符的时值为四分之一拍。

特别提示：当四线谱中连续出现两个或四个十六分音符时，标记方式为 ♬ ♬♬ 。

6.**三十二分音符**：在一个单纯音符下方加三条小横线（减时线）叫作三十二分音符，在以四分音符为一拍的节奏里，三十二分音符的时值为八分之一拍。

时值对照图

音符	时值	四线谱记法	简谱记法
全音符	4拍	♩ - - -	6 - - -
二分音符	2拍	♩ -	6 -
四分音符	1拍	♩	6
八分音符	$\frac{1}{2}$拍	♪	$\underline{6}$
十六分音符	$\frac{1}{4}$拍	♬	$\underline{\underline{6}}$
三十二分音符	$\frac{1}{8}$拍	♬	$\underline{\underline{\underline{6}}}$

时值对比图

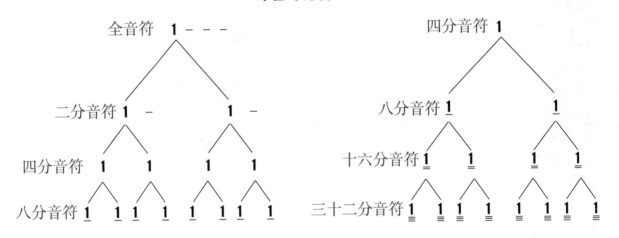

六、休止符

休止符是记录音乐停顿、静止的符号。

常用休止符及记法

1.全休止符：在以四分音符为一拍的节奏里，表示停顿四拍。

2.二分休止符：在以四分音符为一拍的节奏里，表示停顿两拍。

3.四分休止符：在以四分音符为一拍的节奏里，表示停顿一拍。

4.八分休止符：在以四分音符为一拍的节奏里，表示停顿二分之一拍。

5.十六分休止符：在以四分音符为一拍的节奏里，表示停顿四分之一拍。

6.三十二分休止符：在以四分音符为一拍的节奏里，表示停顿八分之一拍。

休止符对照图

休止符	休止时值	四线谱记法	简谱记法
全休止符	4拍		0 0 0 0
二分休止符	2拍		0 0
四分休止符	1拍		0
八分休止符	$\frac{1}{2}$拍		$\underline{0}$
十六分休止符	$\frac{1}{4}$拍		$\underline{\underline{0}}$
三十二分休止符	$\frac{1}{8}$拍		$\underline{\underline{\underline{0}}}$

七、拍号与强弱规律

拍号标记在乐谱的左上角，用分数的形式记录，常用的拍号有 $\frac{2}{4}$、$\frac{3}{4}$、$\frac{4}{4}$、$\frac{6}{8}$ 拍。

拍号	拍号意义	强弱规律
$\frac{4}{4}$	以四分音符为一拍，每小节四拍	强/弱/次强/弱
$\frac{2}{4}$	以四分音符为一拍，每小节两拍	强/弱
$\frac{3}{4}$	以四分音符为一拍，每小节三拍	强/弱/弱
$\frac{6}{8}$	以八分音符为一拍，每小节六拍	强/弱/弱/次强/弱/弱

八、反复记号

小节线：用来划分段落的符号，标记在强拍的前面。

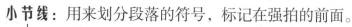

演奏顺序：A→B→C→D→A→B→C→D

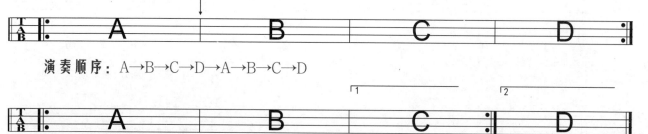

演奏顺序：A→B→C→A→B→D

终止线

特别提示：当只有"后"反复记号没有"前"反复记号时，就从歌曲的最开头开始反复。

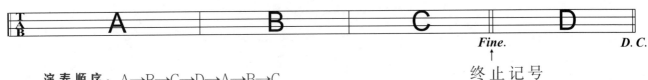

演奏顺序：A→B→C→D→A→B→C

特别提示：D.C为从头反复记号，当歌曲中出现Fine时，则反复到此处结束。

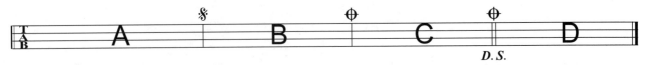

演奏顺序：A→B→C→B→D

特别提示：当演奏到D.S.时，就从 𝄋 处开始反复，反复时跳过两个 ⊕ 之间的内容。

九、歌曲练习

欢乐颂

1=F 4/4

贝多芬 曲
王 一 编配

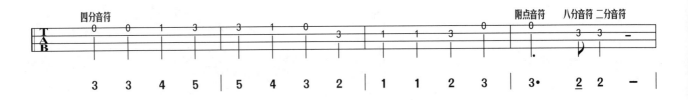

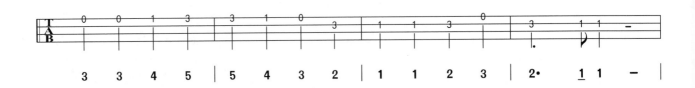

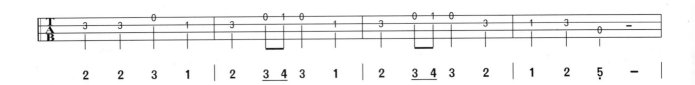

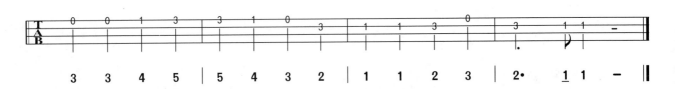

附点音符：表示延长该音符时值的一半。

第四课 · 乐理知识2

学习目标：了解变音记号及其他常用符号的使用，弹奏课后练习曲。

一、变音记号

将基本音符升高或降低的符号叫作变音记号，它标记在音符的左上角。变音记号有五种，分别是升记号、降记号、还原记号、重升记号、重降记号，其中最为常见的是升记号、降记号、还原记号三种。

升记号"♯"，标记在音符的左上角，如"♯1"表示将基本音符"1"升高半音。

降记号"♭"，标记在音符的左上角，如"♭7"表示将基本音符"7"降低半音。

还原记号"♮"，标记在音符的左上角，如"♮2"表示将已升高或降低的音还原为基本音高。

重升记号"×"，标记在音符的左上角，如"×1"表示将基本音符"1"升高两个半音。

重降记号"♭♭"，标记在音符的左上角，如"♭♭3"表示将基本音符"3"降低两个半音。

二、变音记号的使用

变音记号对同小节内的相同音符均有效果，如"|♯1 1 1 1|"本小节内的"1"均为"♯1"，不需要另作标记。

正确记法

| ♯1 1 1 1 | 3 3 ♭3 3 | ♯5 5 ♮5 5 | 1 1 1 1 |

错误记法

| ♯1 ♯1 ♯1 ♯1 | 3 3 ♭3 ♭3 | ♯5 ♯5 ♮5 ♮5 | 1 1 1 1 |

三、等　音

音高相同，但记法和意义不同的音，叫作等音，如♯C与♭D、♯1与♭2。

C　D　E　F　G　A　B
♯C/♭D　♯D/♭E　　♯F/♭G　♯G/♭A　♯A/♭B

1　2　3　4　5　6　7
♯1/♭2　♯2/♭3　　♯4/♭5　♯5/♭6　♯6/♭7

四、附点音符

附点音符：在基本音符后面加一个小黑点，表示延长该音符时值的一半。

复附点音符：在基本音符后面加两个小黑点，表示延长该音符时值的四分之三拍。

 附点四分音符 附点八分音符 复附点四分音符

 6· = 6 + 6 6· = 6 + 6 6·· = 6 + 6 + 6

五、其他常用符号

1. 同音连线：也叫延音线，把音高相同的一个或多个音用弧线连接起来，表示只唱（奏）成一个音，其时值为两个或多个音时值的总和。

$$6 \; 6 = 6· = 6 + 6$$

2. 圆滑线：把音高不同的一个或多个音用弧线连接起来，表示弧线内的音要唱得连贯、圆滑。

$$1 \; 3 \; 5 \; 3$$

3. 连音符：用于基本音符和附点音符都无法划分的音符等分，比如将一拍平均分为三份、将两拍平均分为三份等，常用的连音符有三连音、五连音、六连音等。

$$\overset{3}{3\;3\;3} = 3\;3 \qquad\qquad \overset{3}{\underline{3\;3\;3}} = \underline{3\;3}$$

$$\overset{5}{\underline{3\;3\;3\;3\;3}} = \underline{3\;3\;3\;3} \qquad\qquad \overset{6}{\underline{3\;3\;3\;3\;3\;3}} = \underline{3\;3\;3\;3}$$

4. 延长记号：标记在音符、小节线、双纵弦的上方。

1 3 5 1̂ | 标记在音符上方，表示这个音符会根据乐曲的需要，适当延长。

1 3 5 0̂ | 标记在休止符上方，表示这个音符会根据乐曲的需要，适当休止。

1 3 5 1 ̂| 标记在小节线上方，表示两个小节之间会有适当停顿。

1 3 5 1 ̂‖ 标记在双纵线上方，同 Fine 作用相同，表示音乐的终止。

六、歌曲练习

绿袖子

1 = C 3/4

王 一 编配

第五课·多指交替拨弦与节奏练习

> **学习目标**：学习 i、m 指交替拨弦，了解靠弦奏法，强化课程中的节奏练习与 p、i、m 三指组合练习。

一、学习食指、中指拨弦

在之前的课程中，为了让大家更快速地弹奏一些简单的歌曲，我们先学习了特别好上手的拇指拨弦，在这节课程中我们要在拇指的基础上加入食指与中指。随着课程的深入，演奏难度的增加，右手的弹奏方式也会变得更加丰富，手指的分配就会非常重要，比如拇指控制三弦，然后其他手指要在一弦或二弦上做连续的弹奏，通常情况下一、二弦的连续拨动，都是由 i、m 指来控制的，也就是食指和中指。

在弹奏之前，我们首先要把小指作为支撑点靠在面板上（也可把拇指作为支撑点靠在三弦或四弦上），食指、中指自然张开，用左侧偏上的位置触弦，触弦时手指不要进弦太深，然后分别向上勾响琴弦，发力时注意放松。

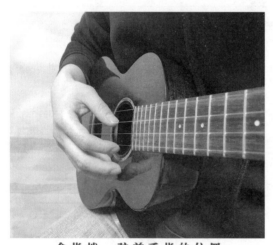
食指拨一弦前手指的位置

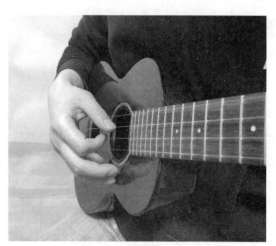
食指拨一弦后手指的位置

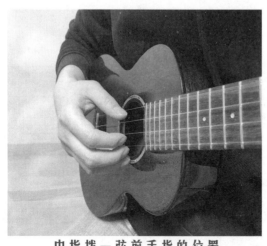
中指拨一弦前手指的位置

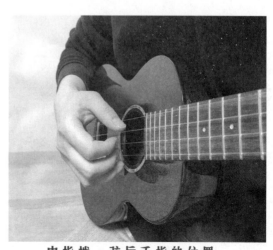
中指拨一弦后手指的位置

二、靠弦奏法

靠弦奏法是将右手拨弦的方向与面板相平行,又称为平行奏法,弹奏方式为拇指向下平行发力拨响琴弦,弹响后手指自然靠在相邻的下方琴弦上,食指、中指则向上平行发力拨响琴弦(拨弦前把拇指作为支撑点靠在三弦或四弦上),弹响后手指自然靠在相邻的上方琴弦上。

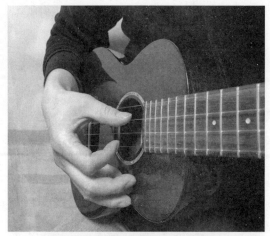

拇指拨三弦前手指的位置

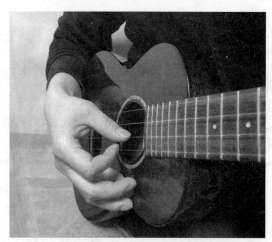

拇指拨三弦后手指的位置

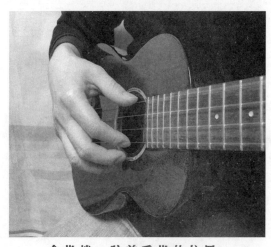

食指拨一弦前手指的位置

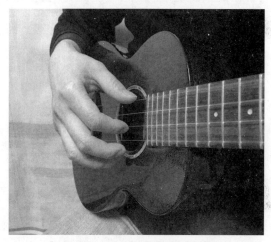

食指拨一弦后手指的位置

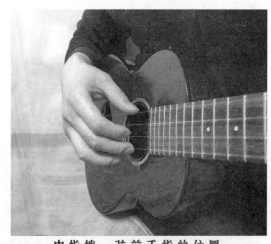

中指拨一弦前手指的位置

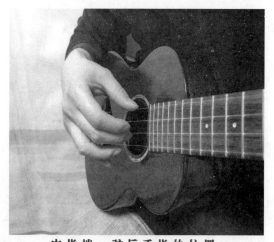

中指拨一弦后手指的位置

特别提示:靠弦奏法的优点是音色饱满、浑厚,缺点是上手难度较大。

三、i、m指交替拨弦与节奏练习

四分音符节奏练习

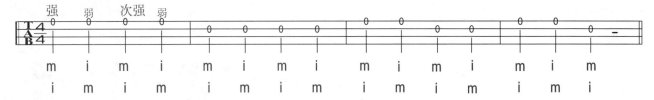

八分音符节奏练习

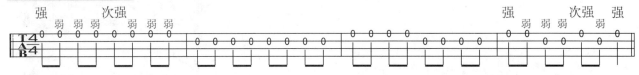

十六分音符节奏练习

前八分后十六分音符节奏练习

前十六分后八分音符节奏练习

切分音符节奏练习

特别提示：全部练习均使用食指与中指的交替拨弦方式。

前附点八分音符节奏练习

后附点八分音符节奏练习

三连音节奏练习

四、p、i、m指交替拨弦

三指交替拨弦可以提高手指连续弹奏的速度，同时也可以降低弹奏的难度，比如弹奏一弦与四弦时，就可以用拇指控制四弦，食指来控制一弦。

练习1

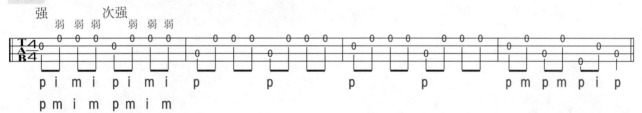

练习2

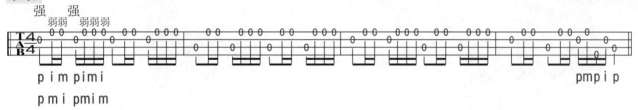

练习3

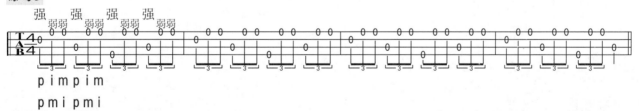

练习4

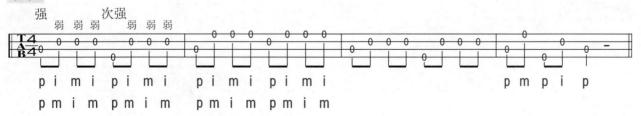

第六课·基本功练习

学习目标： 学习左手爬格子，跟随节拍器强化基本功练习。

一、爬格子

爬格子可以当日常练习，每天拿起尤克里里可以先弹奏几段来给手指做热身，它能帮助我们提高手指的机能、伸展度、灵活性和独立性。

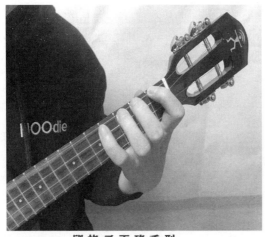

爬格子正确手型

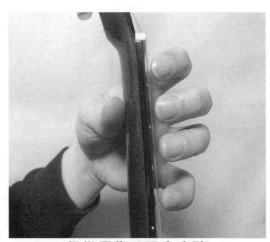

仰视爬格子正确手型

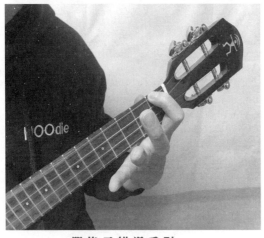

爬格子错误手型

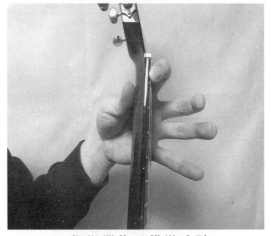

仰视爬格子错误手型

二、爬格子练习

正向爬格子练习

逆向爬格子练习

1、3、2、4指组合练习

1、4、2、3指组合练习

4、3、4、1指组合练习

2、4、3、4指组合练习

1、4、3、2指组合练习

综合练习

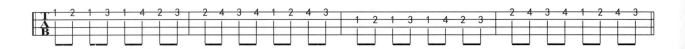

第七课·弹唱基础入门

学习目标：认识和弦图，了解什么是和弦。熟练完成和弦的基本转换，弹奏课后练习曲。

一、琶音

琶音是右手的一种伴奏形式，弹奏方式为用右手拇指或食指快速地依次弹响四、三、二、一弦。

二、认识和弦图

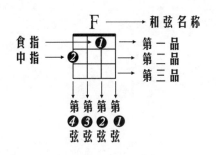

和弦图是用来标记左手的位置及指法，标记在四弦谱的上方，当我们给一首歌曲伴奏时，左手主要负责按和弦，右手负责弹节奏。

三、什么是和弦

由三个或三个以上的音，按照一定音程关系组合起来，叫作和弦。

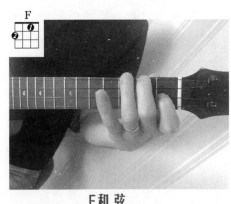

F和弦

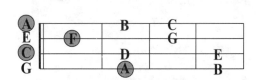

F和弦是由F、A、C三个音组成的大三和弦，在C大调中的级数为第四级。

特别提示：和弦的属性（大三、小三和弦）和级数，大家暂时简单了解一下就可以，后续的课程中会有深入的讲解。

四、认识Am和弦

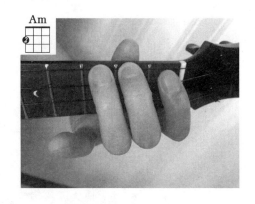
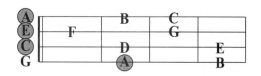

Am和弦是由A、C、E三个音组成的小三和弦,在C大调中的级数为第六级。

五、认识C和弦

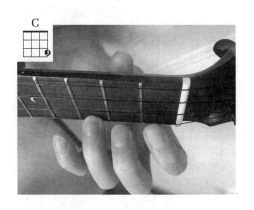

C和弦是由C、E、G三个音组成的大三和弦,在C大调中的级数为第一级。

六、认识G和弦

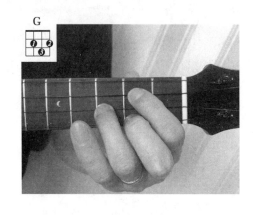

G和弦是由G、B、D三个音组成的大三和弦,在C大调中的级数为第五级。

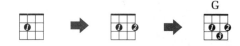

七、转换练习

1. C与Am转换练习

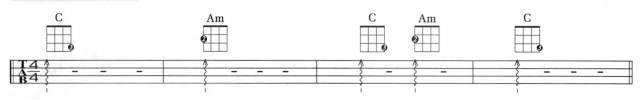

2. Am与F转换练习

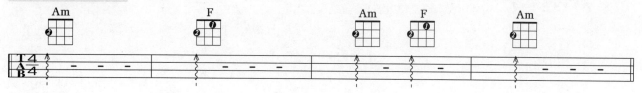

3. F与G转换练习

4. 综合练习1

5. 综合练习2

八、歌曲练习

传奇

（王菲演唱）

刘兵 词
李健 曲
王一 编配

1=C 4/4

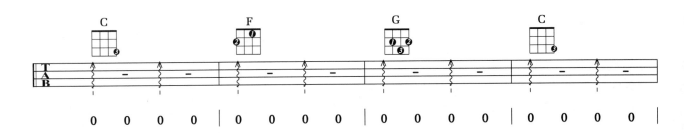

只是因为在人群中多 看了你一眼　　再也没能忘 掉你容 颜

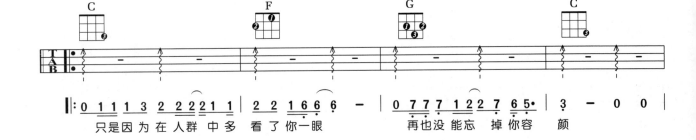

梦想着偶然能有 一天再相见　　从此我开始 孤单思 念

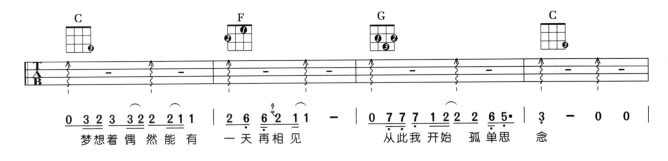

想你时你在天边　　想你时你在眼前

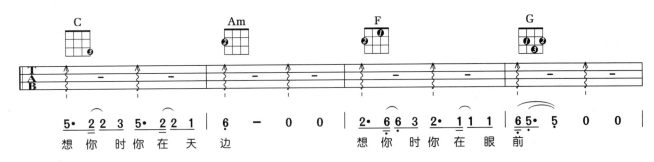

想你时你在脑海　　想你时你在心田

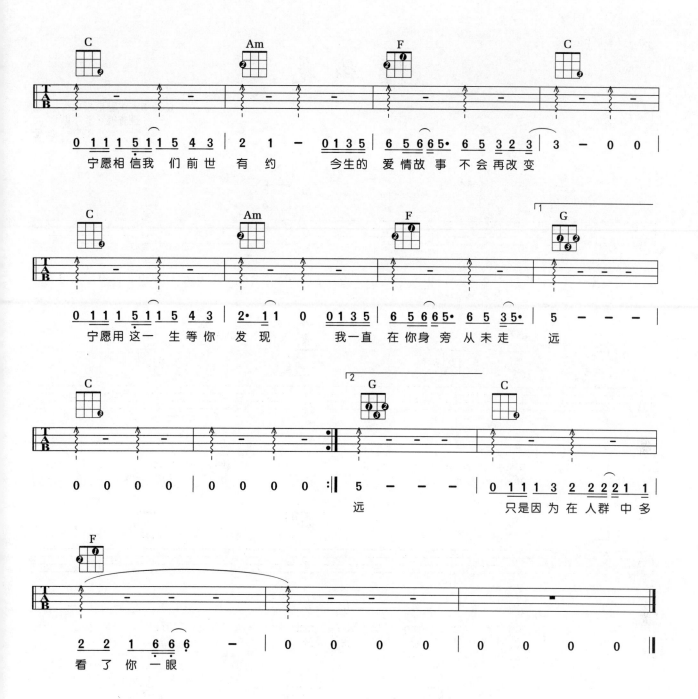

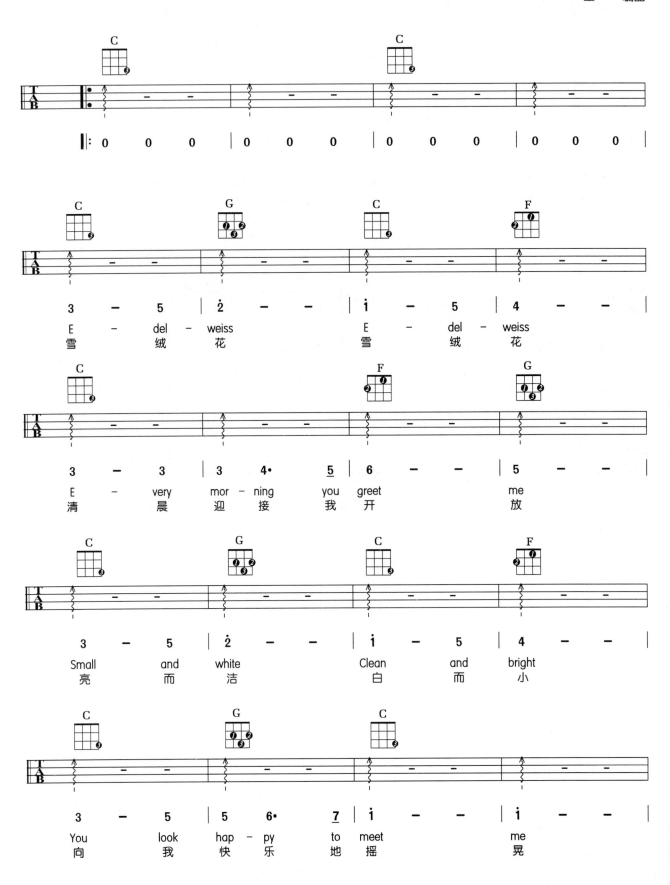

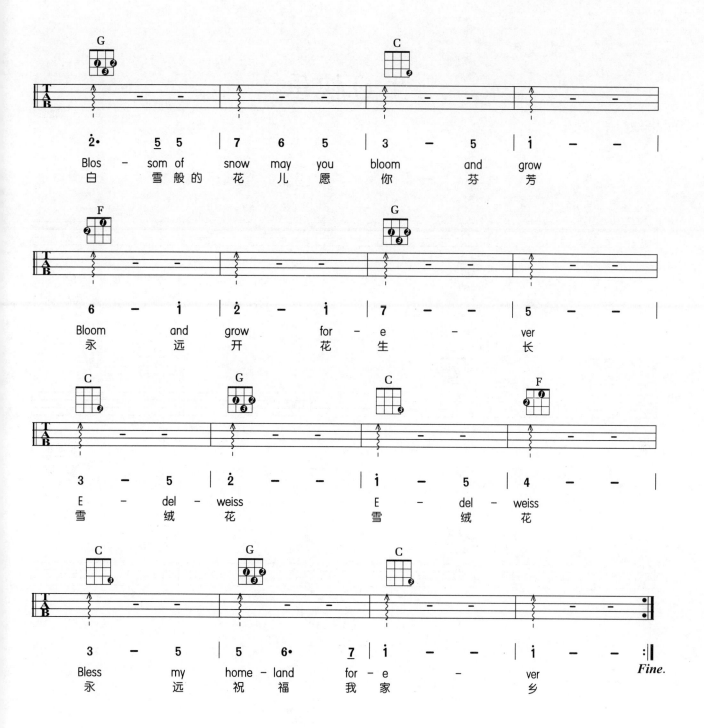

生日快乐

1= C 3/4

王 一 编配

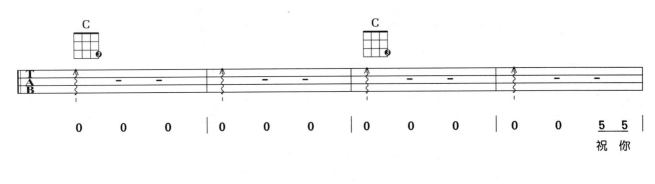
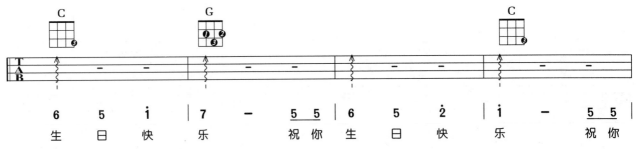
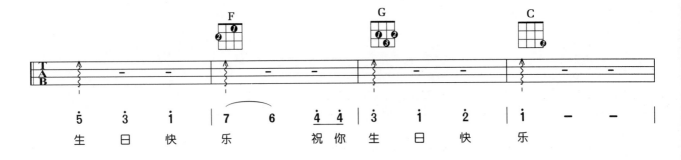
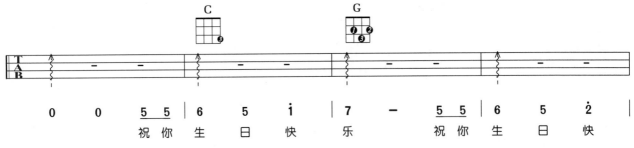
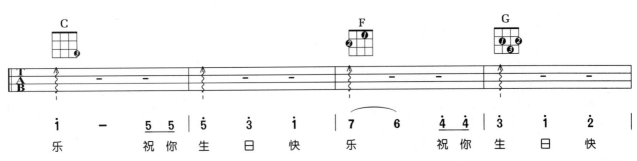

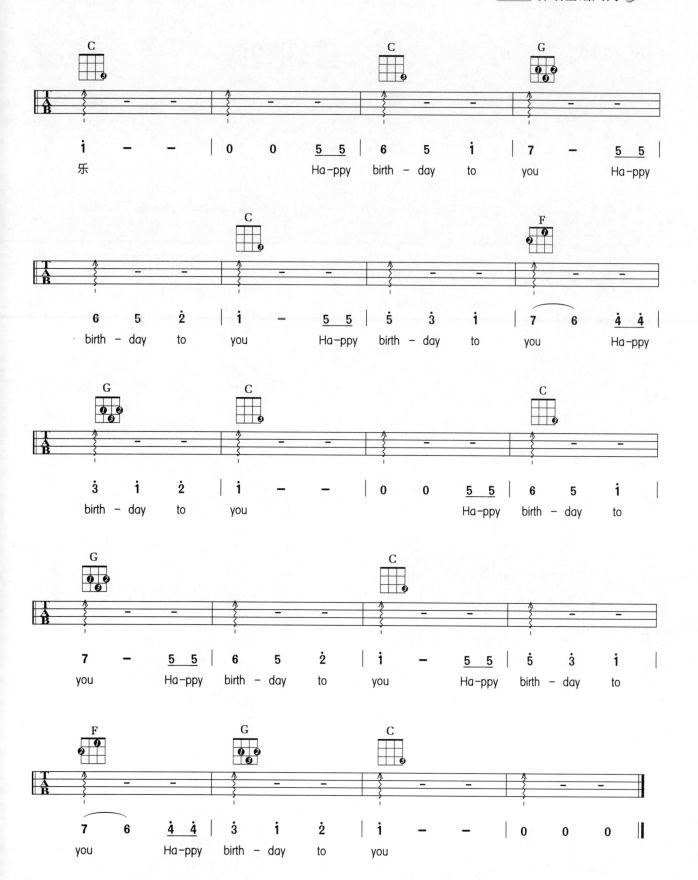

第八课·基础和弦

学习目标：学习Em、Em7、Dm和弦指法，熟练完成和弦的基本转换，弹奏课后练习曲。

一、认识Em和弦

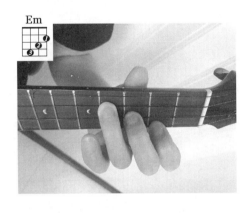

Em和弦是由E、G、B三个音组成的小三和弦，在C大调中的级数为第三级。

二、认识Em7和弦

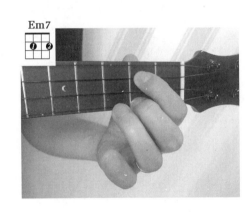

Em7和弦是由E、G、B、D四个音组成的小七和弦。

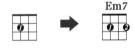

特别提示：Em7和弦为色彩和弦（也可使用2、3指来按弦），可代替Em和弦来使用。

三、认识Dm和弦

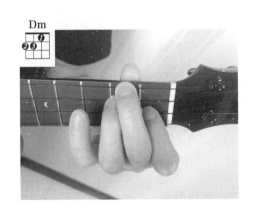

Dm和弦是由D、F、A三个音组成的小三和弦，在C大调中的级数为第二级。

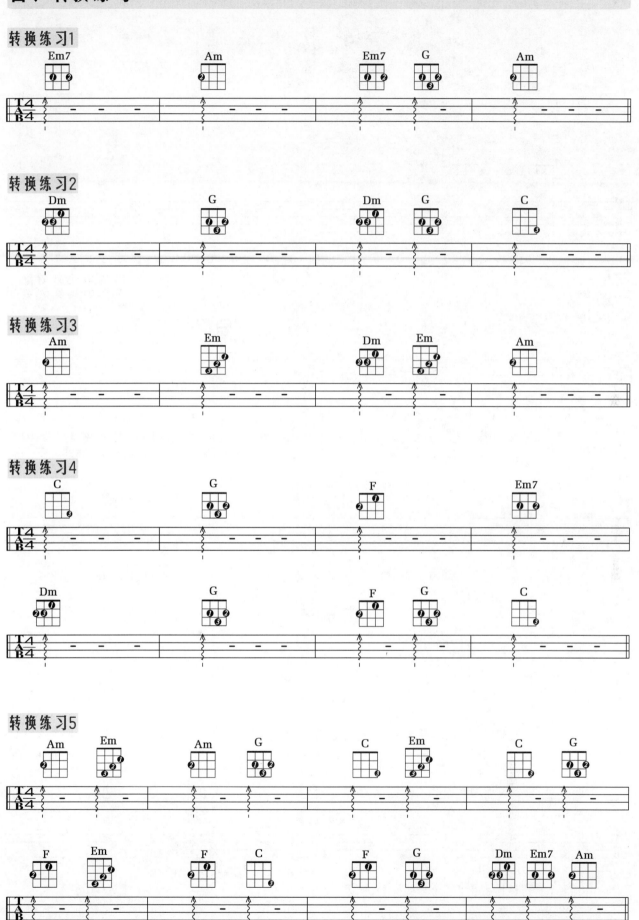

五、歌曲练习

夜空中最亮的星

(逃跑计划 演唱)

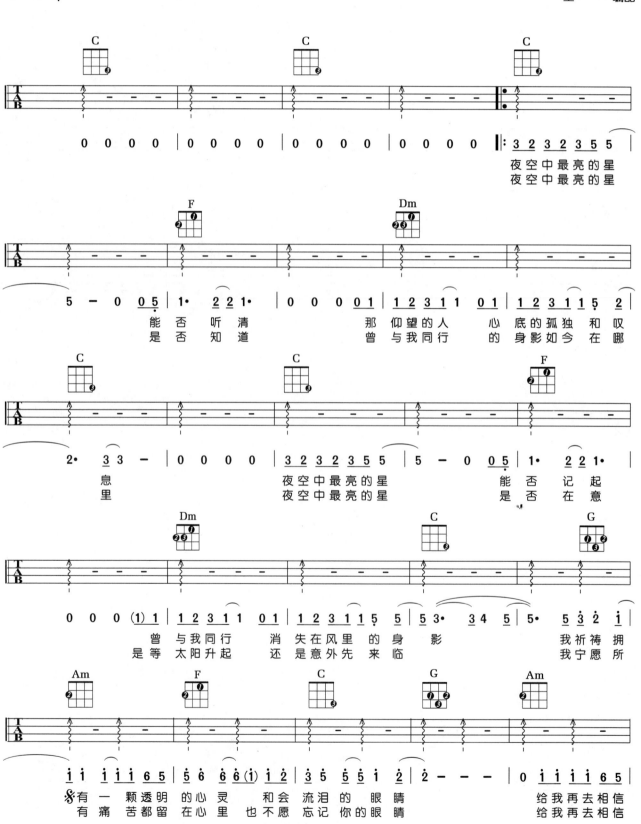

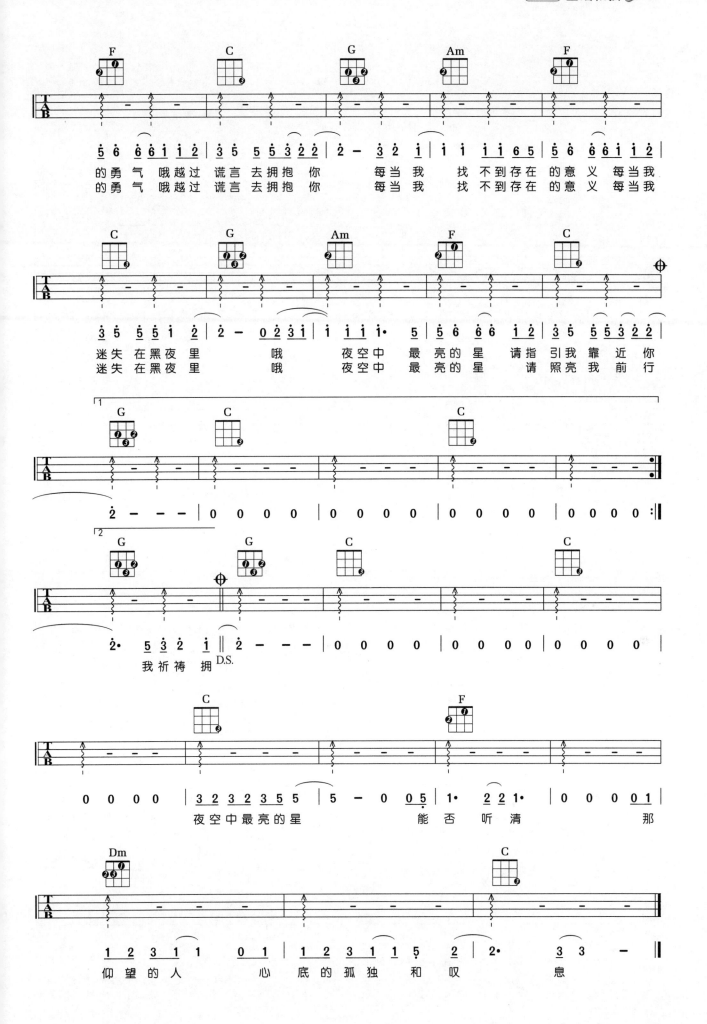

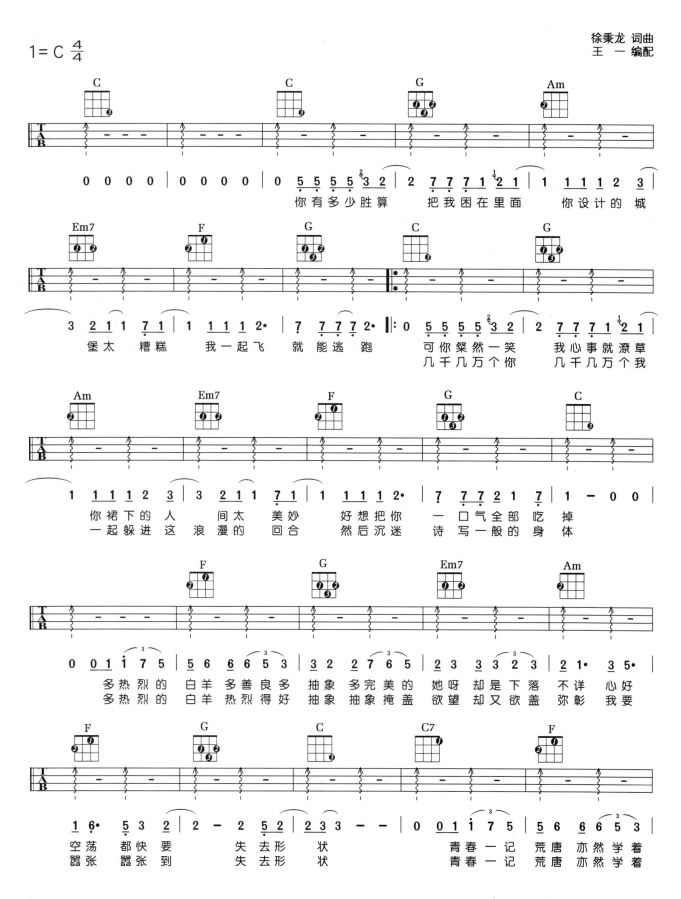

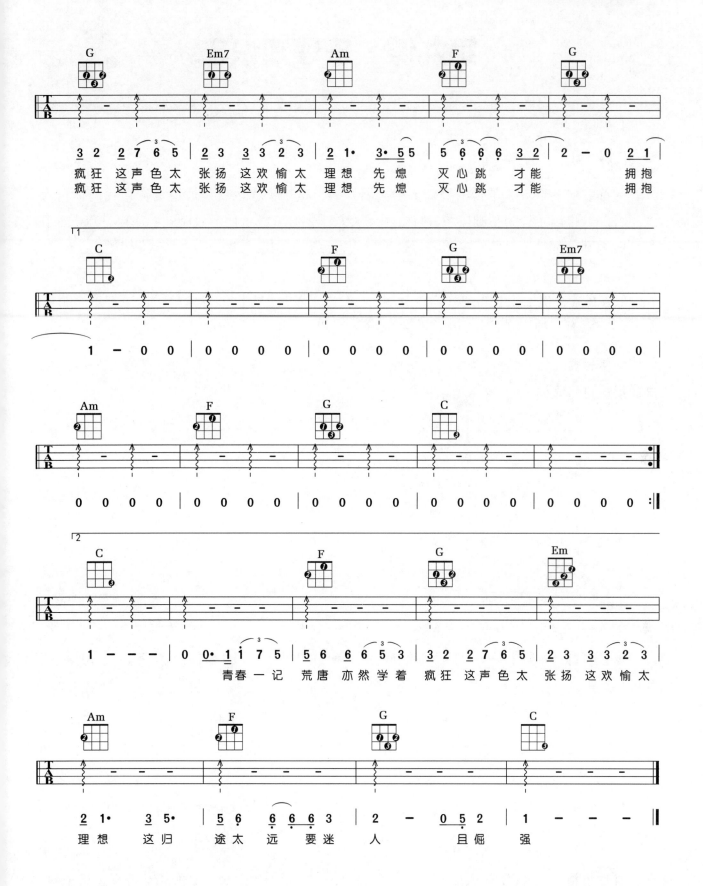

第九课·乐理知识3

学习目标：熟练掌握C大调的和弦组成，了解它们的音级排列，学习大小调。

一、调式

一首歌曲的形成，都是围绕一个中心展开的，这个中心也就是最稳定音，我们称它为"主音"，再以主音为基础按照音符之间的关系排列起来，进而形成调式。所以一首歌曲在编配时大部分都是选择调式内的和弦来进行的，比较常用的调式分为大调式和小调式。

1.大调式：由七个音组成，以"1"作为主音，大调式编配的歌曲会给人一种色彩明亮的感觉。它有三种形式，分别为"自然大调""和声大调""旋律大调"。

自然大调：以"1"作为主音，按照全、全、半、全、全、全、半的相互关系进行排列，进而形成自然大调。

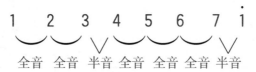

和声大调：把自然大调里面的第六级音降低半音，进而形成和声大调。

1　2　3　4　5　♭6　7　1̇

旋律大调：音阶上行与自然大调相同，下行时把第六、第七级音降低半音，进而形成旋律大调。

上行　　　　　　　　下行
1　2　3　4　5　6　7　1̇　♭7　♭6　5　4　3　2　1

2.小调式：由七个音组成，以"6"作为主音，小调式编配的歌曲会给人一种色彩暗淡的感觉。它有三种形式，分别为"自然小调""和声小调""旋律小调"。

自然小调：以"6"作为主音，按照全、半、全、全、半、全、全的相互关系进行排列，进而形成自然小调。

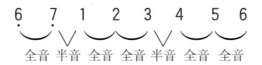

和声小调：把自然小调里面的第七级音升高半音，进而形成和声小调。

$$\underset{.}{6} \quad \underset{.}{7} \quad 1 \quad 2 \quad 3 \quad 4 \quad \sharp 5 \quad 6$$

旋律小调：音阶上行时把第六、第七级音升高半音，下行时再还原为自然小调的形式，进而形成旋律小调。

上行　　　　　　　　　　　　　下行

$\underset{.}{6} \quad \underset{.}{7} \quad 1 \quad 2 \quad 3 \quad \sharp 4 \quad \sharp 5 \quad 6 \quad \natural 5 \quad \natural 4 \quad 3 \quad 2 \quad 1 \quad \underset{.}{7} \quad \underset{.}{6}$

二、C大调的和弦组成

级　数	一级 I	二级 II	三级 III	四级 IV	五级 V	六级 VI	七级 VII
和弦名	C	Dm	Em	F	G	Am	G7
组成音	C E G	D F A	E G B	F A C	G B D	A C E	G B D F

　　C大调的和弦组成，是以C作为主音，再按照"音程"之间的三度关系，每三个音为一组排列起来，进而形成C大调和弦；下图中每一个音代表一度。

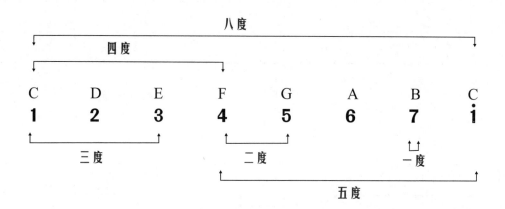

特别提示：关于"音程"我们暂时只需要了解它们的度数关系就可以。

三、和弦的命名

　　按大调式的自然规律排列，其中第一、四、五级为大三和弦，命名时直接取其音名即可，第二、三、六级为小三和弦，命名时要在音名的后面加一个小写字母"m"（全称：minor）。

四、C大调与a小调

C大调与a小调为关系大小调，调号标记都为1=C，它们的调式组成音完全相同，但排列的方式和主音不同。C大调是以"C"作为主音按照全、全、半、全、全、全、半的音阶关系排列组成。

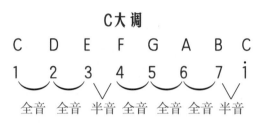

a小调是以"A"作为主音，按照全、半、全、全、半、全、全的音阶关系排列组成。

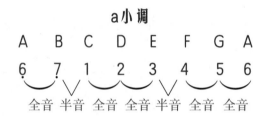

C大调音级属性表

音级	I	II	III	IV	V	VI	VII	I
和弦属性	主音	上主音	中音	下属音	属音	下中音	导音	主音
和弦	C	Dm	Em	F	G	Am	G7	C

a小调音级属性表

音级	I	II	III	IV	V	VI	VII	I
和弦属性	主音	上主音	中音	下属音	属音	下中音	导音	主音
和弦	Am	Bdim	C	Dm	Em	F	G	Am

特别提示：关于C大调里面的G7，为什么第七级和弦的组成音是GBDF而不是BDF，因为BDF这三个音组合在一起的效果是非常不和谐的，而第七级作为导音，效果上是要倾向于第一级主音的，所以这里会选择稳定性仅次于主音的属七和弦（属音有强烈倾向第一级的效果）作为第七级，属七和弦组成音刚好包含BDF这三个音，所以大调式中的第七级和弦都会使用更稳定的属七和弦来代替。

五、如何识别大小调

1. **起止音**：当歌曲的主旋律以"1"或"5"作为起止音时，基本可以定义为大调式歌曲。当主旋律以"3"或"6"作为起止音时，基本可以定义为小调式歌曲。

2. **起止和弦**：当歌曲以大三和弦作为起和弦时，基本可以定义为大调式歌曲。当歌曲以小三和弦作为起止和弦时，基本可以定义为小调式歌曲。

六、歌曲练习

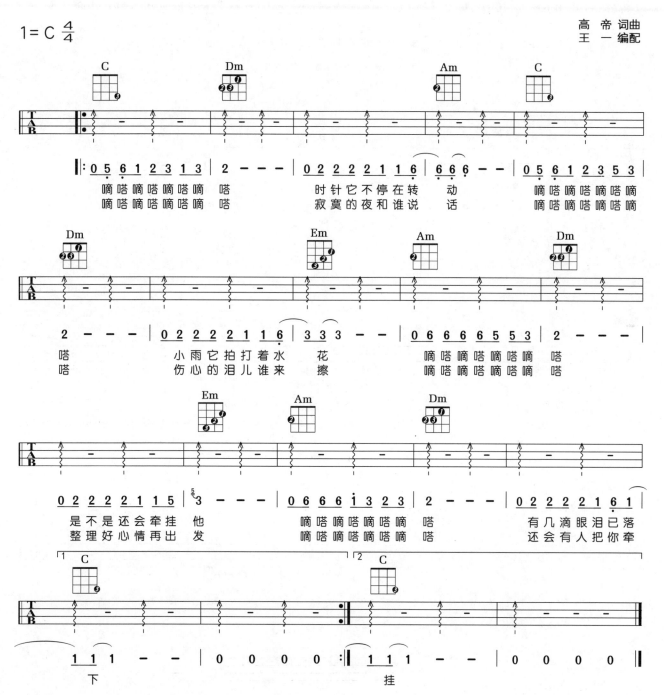

嘀 嗒
（侃 侃 演唱）

高 帝 词曲
王 一 编配

鸽 子

(徐秉龙 演唱)

林晨阳 词曲
王 一 编配

$1=^bE$ $\frac{4}{4}$

选1=C调 Capo=3

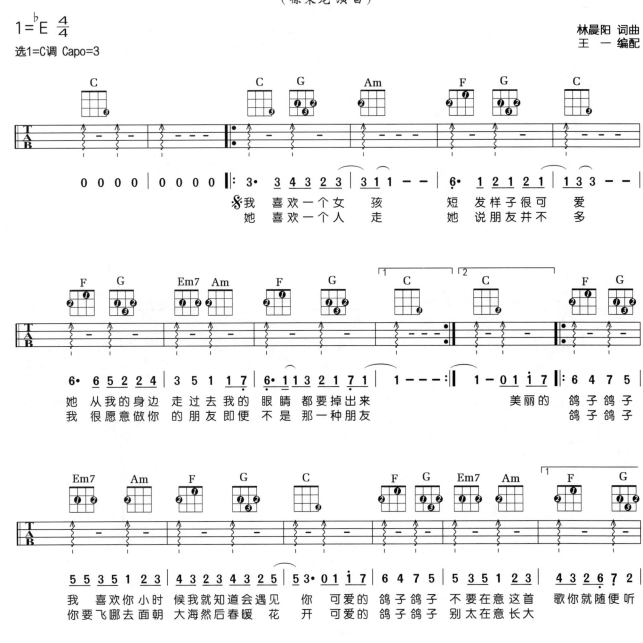

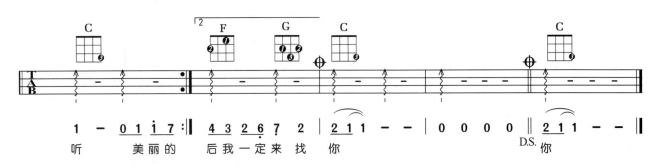

第十课·扫弦奏法与变调夹的应用

学习目标：认识扫弦节奏，掌握向下扫弦的方法。

一、扫弦奏法

扫弦奏法在四线谱中用箭头来表示，"↑"为向下扫弦，弹奏方式为快速地向下同时扫响四、三、二、一弦。如下图，左手按好 C 和弦，然后右手向下扫四下（四个四分音符）。

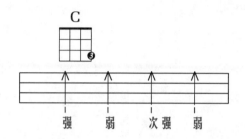

二、如何扫弦

食指扫弦：食指关节弯曲，靠摆动手腕发力，向下扫弦时用食指指尖右侧偏上的位置触弦，触弦时手指不要进弦太深，尽量保持四根弦的音量平均，扫弦声音要柔和，发力时注意放松。食指扫弦的特点是，音色明亮、厚重。

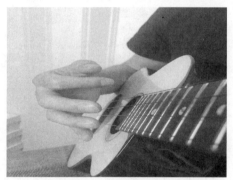
食指拨弦前手指的位置

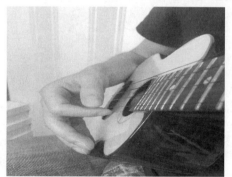
食指拨弦后手指的位置

拇指扫弦：拇指自然伸直，靠摆动手腕与拇指关节发力，向下扫弦时用拇指指尖左侧偏上的位置触弦，触弦时手指不要进弦太深，尽量保持四根弦的音量平均，扫弦声音要柔和，发力时注意放松。拇指扫弦的特点是，音色清脆、轻柔。

拇指拨弦前手指的位置

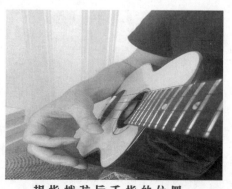
拇指拨弦后手指的位置

三、认识E7和弦

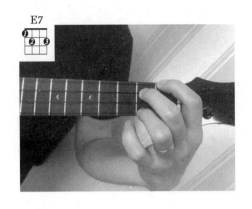

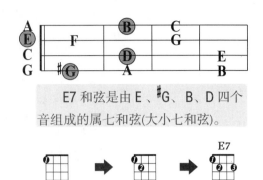

E7和弦是由E、#G、B、D四个音组成的属七和弦(大小七和弦)。

四、认识A7和弦

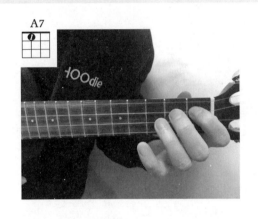

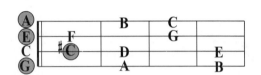

A7和弦是由A、#C、E、G四个音组成的属七和弦。

五、认识变调夹

 变调夹英文名 **Capo**，标记在乐谱的左上方。是尤克里里演奏中重要的辅助工具，它可以在不改变指法的同时去改变歌曲的调式，例如我们弹唱一首 C 调的歌曲，如果感觉音调偏低，这时我们就可以把变调夹夹在 1 品处，然后再使用相同的指法来演奏，实际演奏出来的音高会比原来高半音，也就是用 C 调的指法弹（唱）奏出#C 调的音高；当然也可以根据个人的嗓音特点灵活地调整变调夹的位置。

六、段落练习

全音符扫弦练习

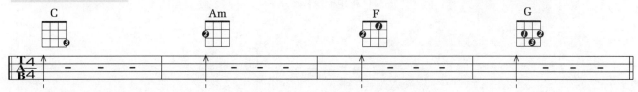

二分音符扫弦练习

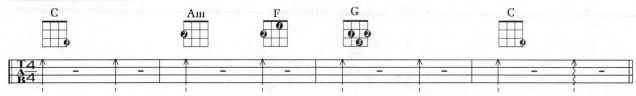

四分音符扫弦练习1

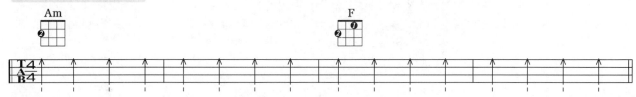

四分音符扫弦练习2

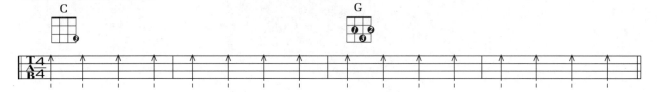

四分音符扫弦练习3

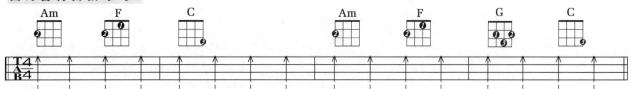

七、歌曲练习

夜空中最亮的星
（逃跑计划 演唱）

逃跑计划 词曲
王 一 编配

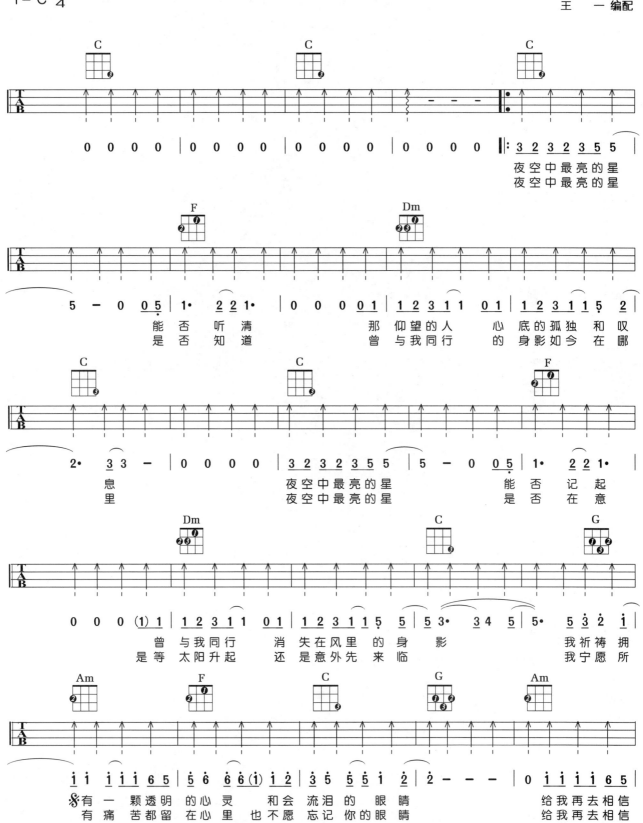

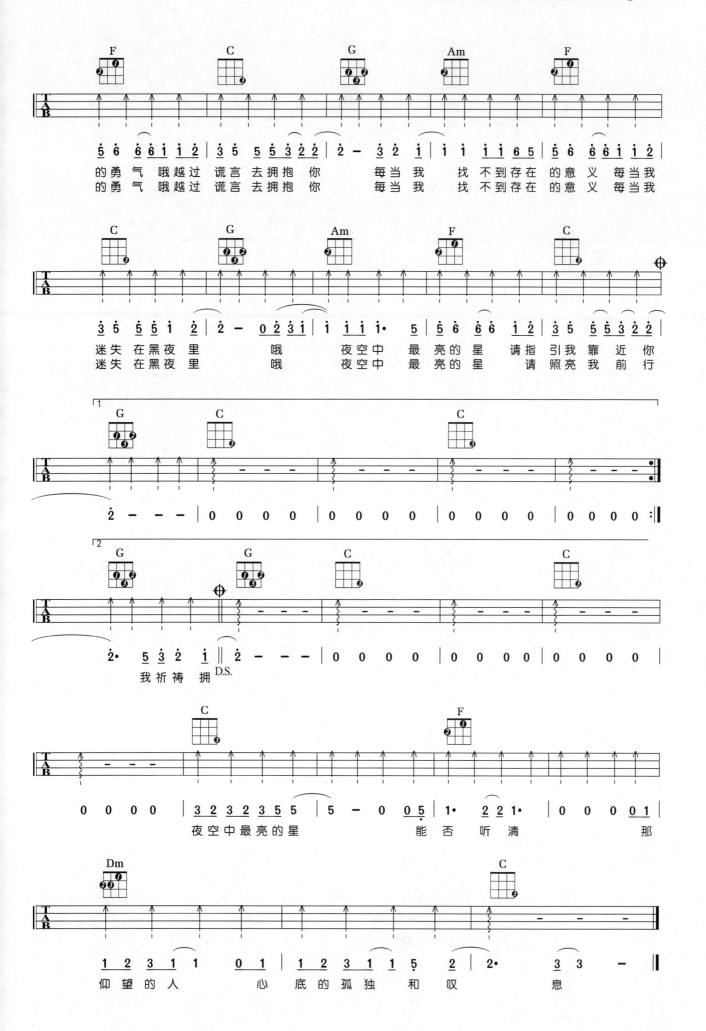

不将就

(李荣浩 演唱)

李荣浩/黄伟文 词
李荣浩 曲
王一 编配

1=C 4/4

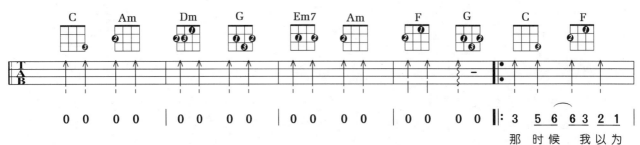

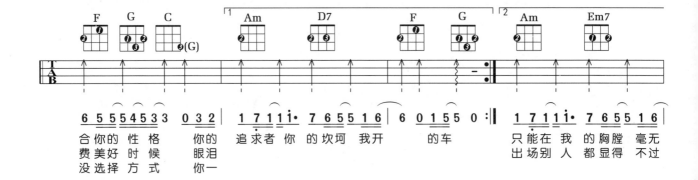

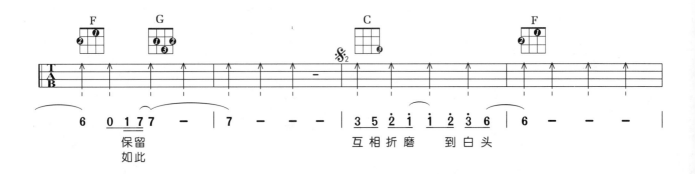

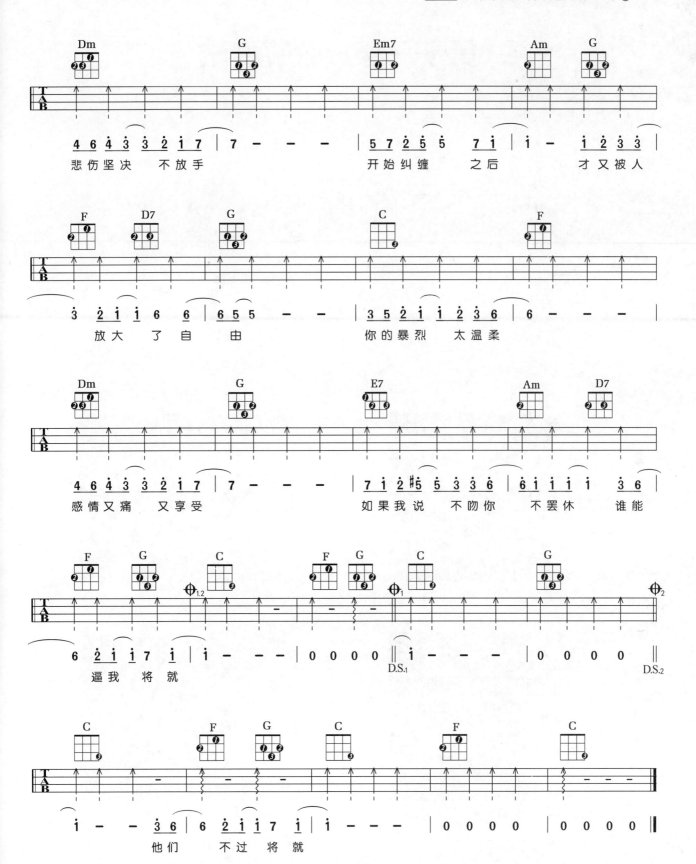

第十一课·分解奏法

学习目标：学习分解奏法，了解弹奏时右手的手指分配。

一、分解奏法

分解奏法是有规律性地分别弹出和弦内的音符，在四线谱中用"×"来表示，弹奏方式为左手按好C和弦，然后右手拇指向下分别弹奏四弦与三弦，食指弹奏二弦，中指弹奏一弦。

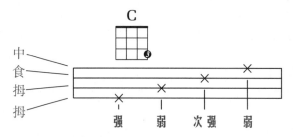

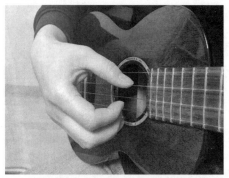

拇指拨四弦后手指的位置

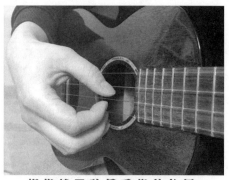

拇指拨三弦后手指的位置

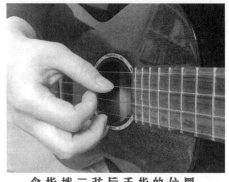

食指拨二弦后手指的位置

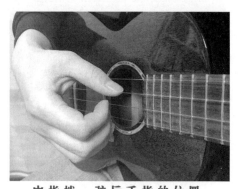

中指拨一弦后手指的位置

二、常用分解节奏型

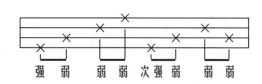

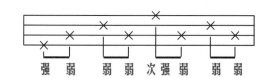

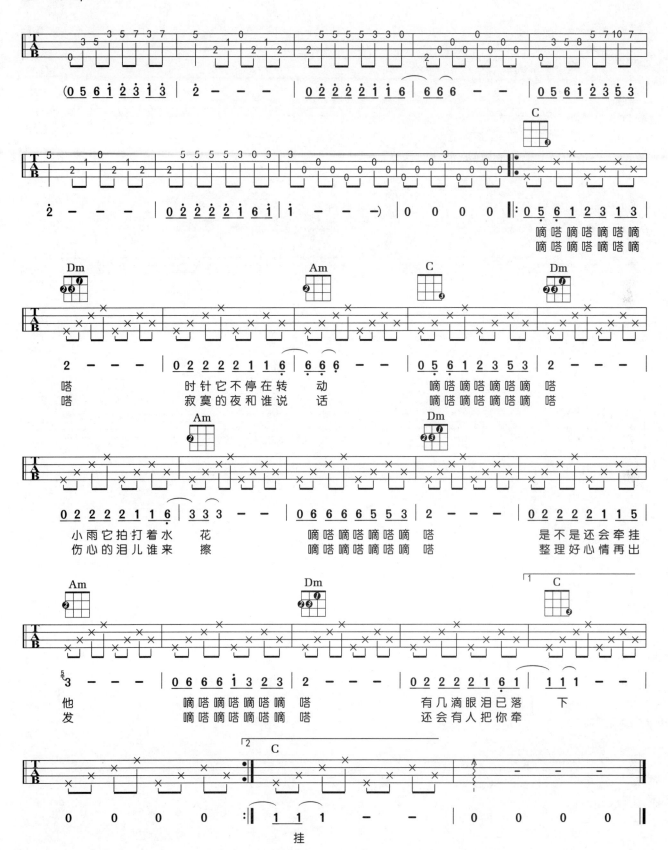

传奇

(王菲 演唱)

刘兵 词
李健 曲
王一 编配

1=E 4/4
选1=C调 Capo=4

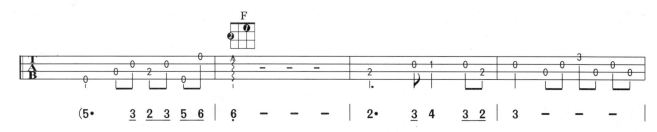
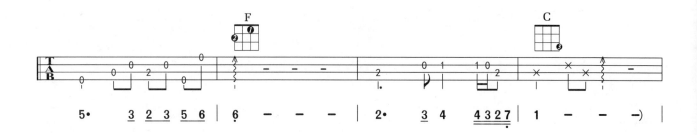
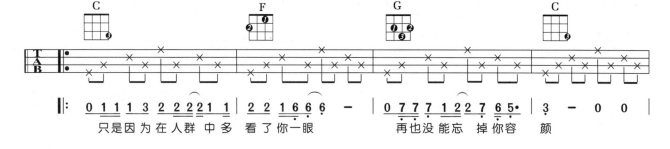
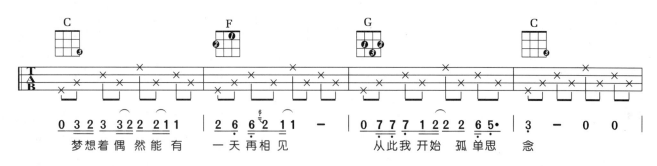
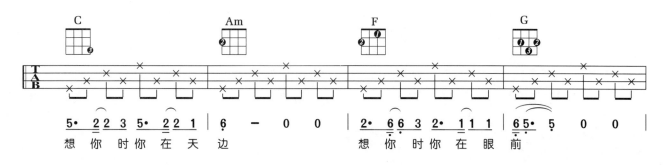

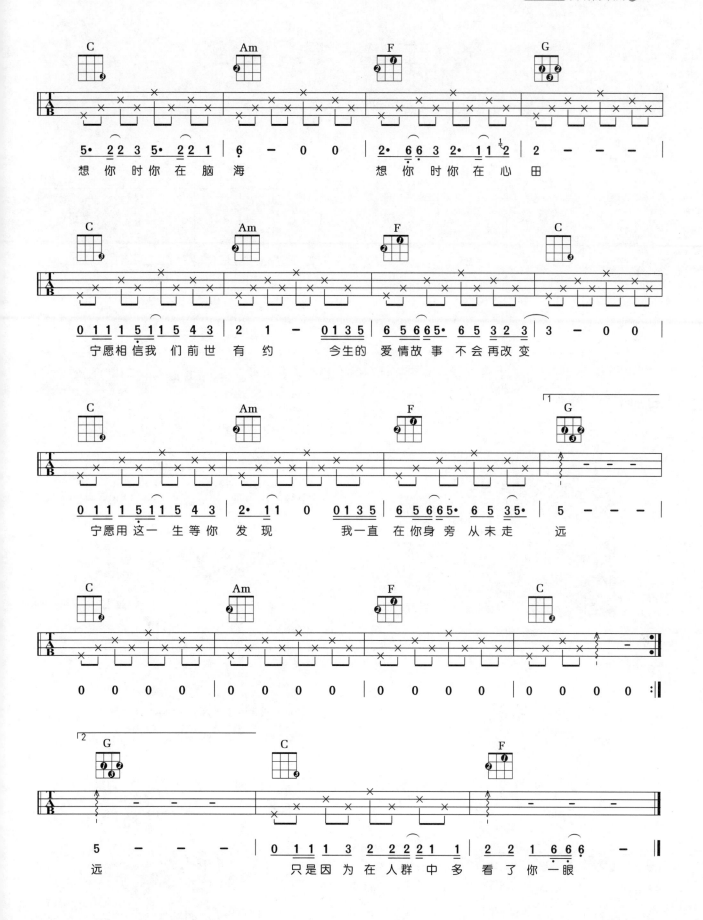

第十二课·F调和弦

学习目标：掌握F调和弦指法，了解横按和弦♭B的按法。

一、F大调基本和弦

级 数	一级 I	二级 II	三级 III	四级 IV	五级 V	六级 VI	七级 VII
和弦名	F	Gm	Am	♭B	C	Dm	C7
组成音	F A C	G ♭B D	A C E	♭B D F	C E G	D F A	C E G ♭B

F大调是以F作为主音，再按照"音程"之间的三度关系，每三个音为一组排列起来，进而形成F大调和弦。

Gm和弦

Gm和弦是由G、♭B、D三个音组成的小三和弦，在F大调中的级数为第三级。

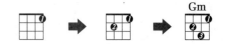

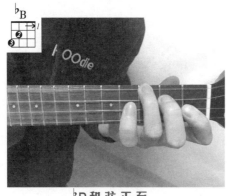

♭B和弦正面

♭B和弦是由♭B、D、F三个音组成的大三和弦，在F大调中的级数为第四级。

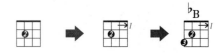

特别提示：♭B和弦的指法难度较大，需要的食指小横按在一、二弦的一品上，也就是说要用食指同时按住两根琴弦，按弦时注意食指的角度，同时拇指要在琴颈的后方配合食指一起发力。

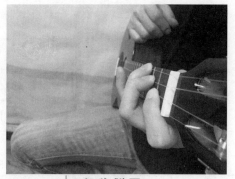
♭B和弦侧面

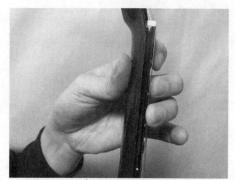
♭B和弦仰视

二、学习♭Bmaj7和弦

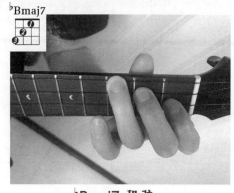
♭Bmaj7 和弦

♭Bmaj7 和弦是由♭B、D、F、A四个音组成的大七和弦,可代替♭B和弦使用。

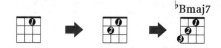

三、F大调与d小调

F大调与d小调为关系大小调,调号标记都为1=F,它们的调式组成音完全相同,但排列的方式和主音不同。F大调是以"F"作为主音,按照全、全、半、全、全、全、半的音阶关系排列组成。

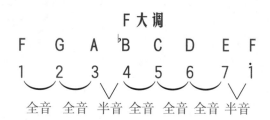

d小调是以"D"作为主音,按照全、半、全、全、半、全、全的音阶关系排列组成。

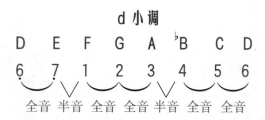

F大调音级属性表

音 级	I	II	III	IV	V	VI	VII	I
和弦属性	主音	上主音	中音	下属音	属音	下中音	导音	主音
和 弦	F	Gm	Am	♭B	C	Dm	C7	F

d小调音级属性表

音 级	I	II	III	IV	V	VI	VII	I
和弦属性	主音	上主音	中音	下属音	属音	下中音	导音	主音
和 弦	Dm	Edim	F	Gm	Am	♭B	C	Dm

四、和弦转换练习

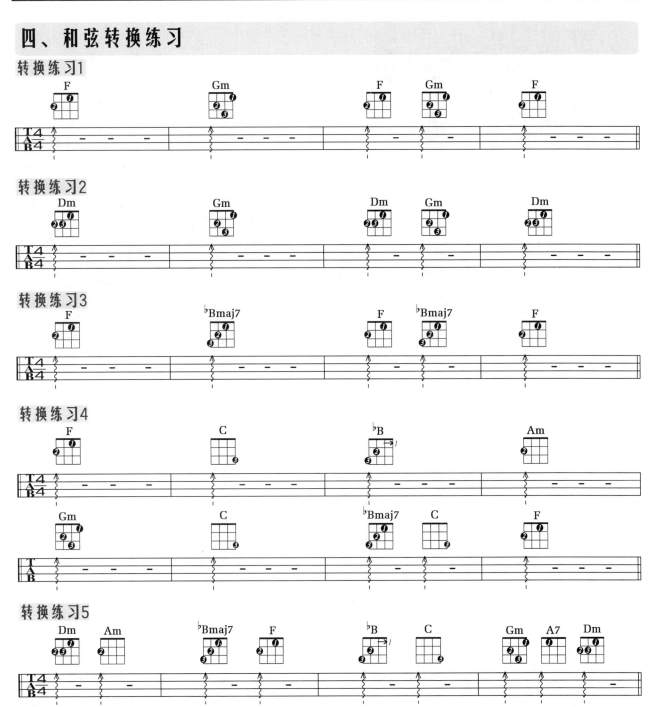

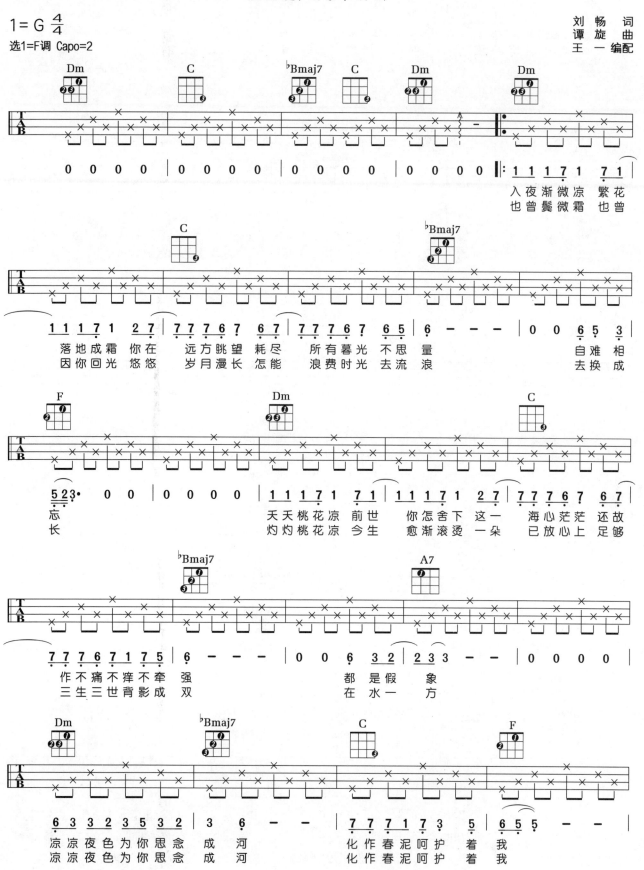

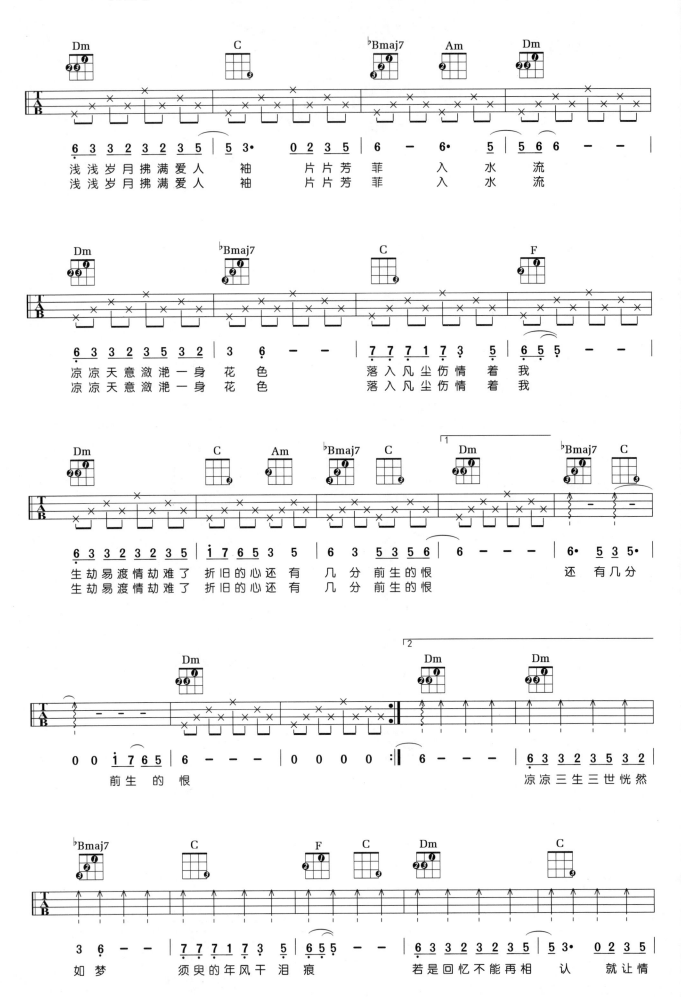

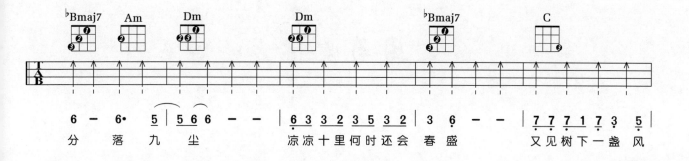
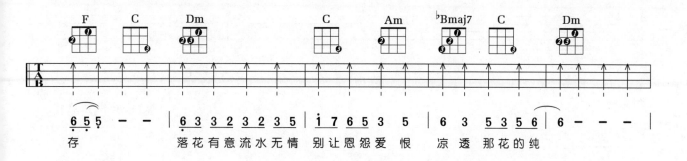
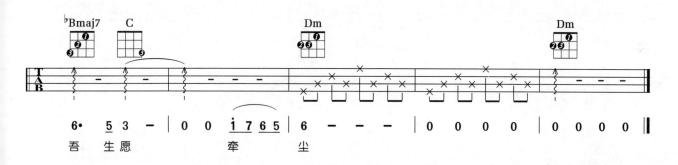

因为爱情

(王菲、陈奕迅 演唱)

小 柯 词曲
王 一 编配

1=F 4/4

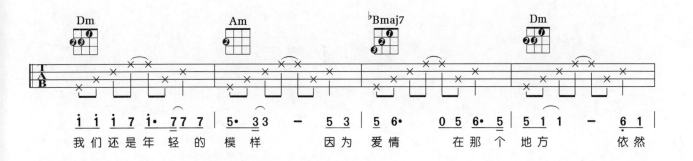
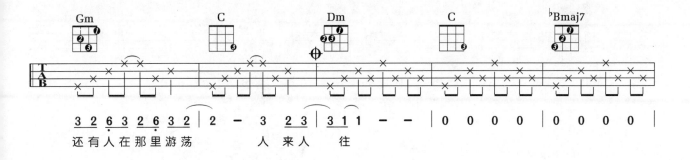
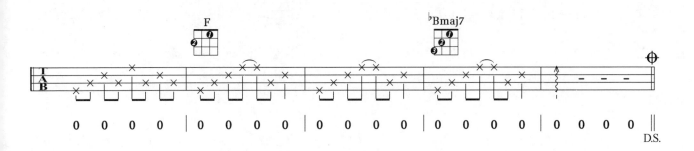
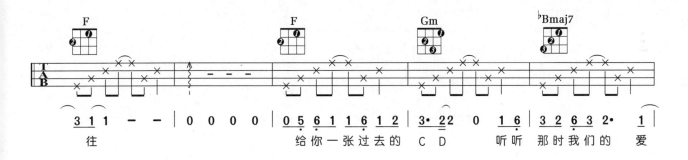
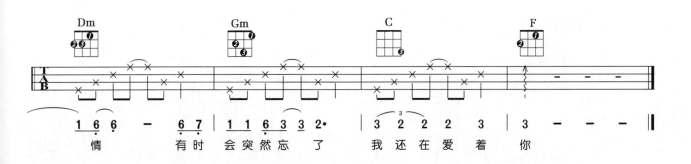

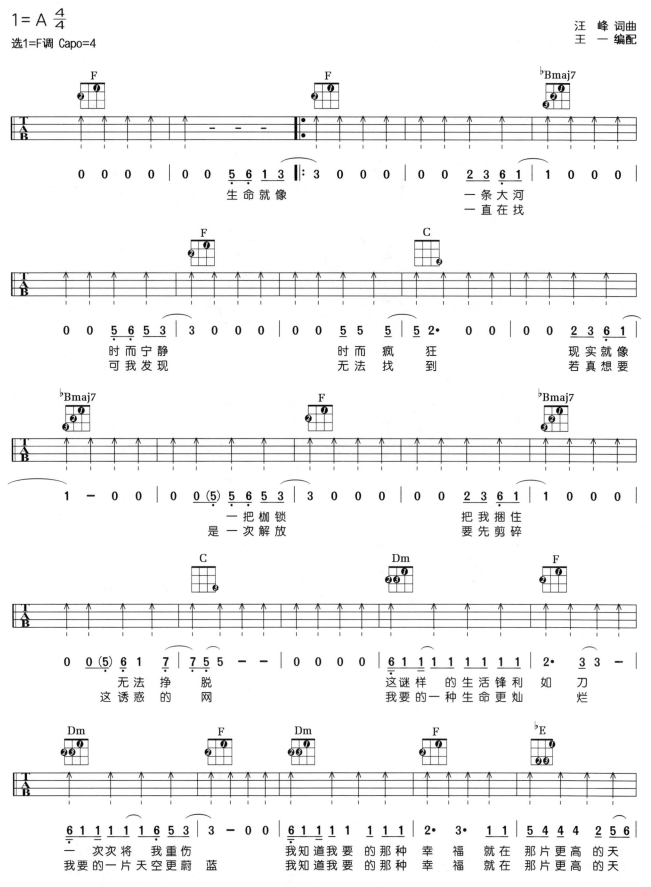

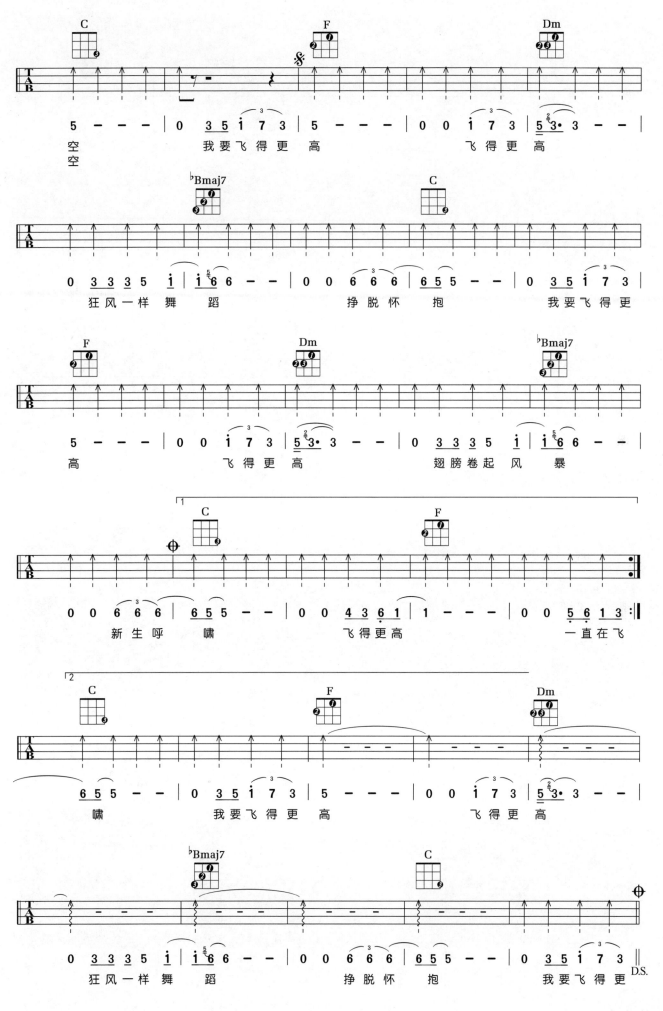

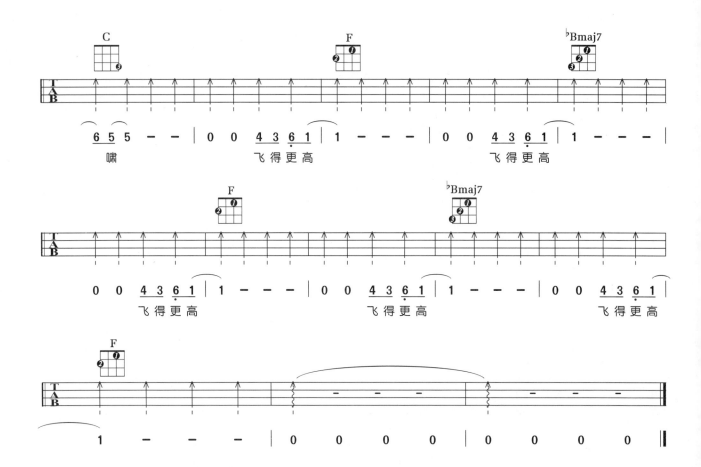

第十三课·乐理知识4

学习目标：深度学习音程，了解和弦的属性。

一、音程

音与音之间的高低关系叫作音程，音程用"度"来表示，如1、2、3、4、5、6、7。1-1、2-2为一度，1-2、2-3为二度，1-3、3-5为三度，1-7为七度，两个音之间包含了几个音就为几度。音程又分为旋律音程、和声音程两种。

1.**旋律音程**：一前一后分别弹奏的两个音，叫作旋律音程。

$$1 \rightarrow 5 \qquad 3 \rightarrow 6$$
$$\text{根音} \quad \text{冠音} \qquad \text{根音} \quad \text{冠音}$$

2.**和声音程**：同时弹奏的两个音，叫作和声音程。

$$\begin{bmatrix} 5\ 冠音 \\ 1\ 根音 \end{bmatrix} \qquad \begin{bmatrix} 6\ 冠音 \\ 3\ 根音 \end{bmatrix}$$

特别提示：音程中的低音叫作"根音"，也叫下方音；音程中的高音叫作"冠音"，也叫上方音。

二、音数

音程中所包含的全音和半音的数量，叫作音数。全音的音数为1（如1与2），半音的音数为0.5（如3与4）。

```
          音数1    音数0.5
           ⌒       ⌒
      C  D  E  F  G  A  B  C
      1  2  3  4  5  6  7  i
       ⌣  ⌣  ⌣  ⌣  ⌣  ⌣  ⌣
      全音 全音 半音 全音 全音 全音 半音
```

三、音程的属性

音程的属性是由音数来决定，再用纯、大、小、增、减、倍增、倍减来加以命名。

音程参照表

命名	音数	简谱	度数
纯一度	0	1-1、3-3	1
小二度	$\frac{1}{2}$	3-4、7-$\dot{1}$	2
大二度	1	1-2、6-7	2
小三度	$1\frac{1}{2}$	3-5、6-$\dot{1}$	3
大三度	2	1-3、5-7	3
纯四度	$2\frac{1}{2}$	1-4、3-6	4
增四度	3	1-♯4、4-7	4
减五度	3	1-♭5、7-4	5
纯五度	$3\frac{1}{2}$	1-5、3-7	5
小六度	4	1-♭6、3-$\dot{1}$	6
大六度	$4\frac{1}{2}$	1-6、2-7	6
小七度	5	1-♭7、3-$\dot{2}$	7
大七度	$5\frac{1}{2}$	1-7、4-$\dot{3}$	7
纯八度	6	1-$\dot{1}$、2-$\dot{2}$	8

四、和弦的属性

和弦的属性有很多种，如三和弦、七和弦、九和弦、挂流和弦、转位和弦等，由于尤克里里音域有限，所以比较常用的有两种和弦，一种是三和弦，一种是七和弦。

1.三和弦：三和弦是由三个音组成，以其中一个音作为主音，按照音程的三度关系排列在一起，其中最为常用的是大三和弦和小三和弦。

大三和弦：听觉上给人一种色彩明亮、声音向外扩张的感觉，它的音程排列是根音到三音为一个大三度关系，三音到五音为一个小三度关系，如C调中的C、F、G和弦，它们的音程关系都是大三度+小三度。

特别提示：由于尤克里里的结构特点是没有低音的，也就是说它的和弦最低音并不一定是根音，所以我们只要了解大三和弦的组成是主音(根音)到三音为一个大三度关系，三音到五音为一个小三度关系就可以了，至于根音是不是最低音，在尤克里里中并不是特别明显。

小三和弦：听觉上给人一种色彩暗淡、声音向内收的感觉，它的音程排列是根音到三音为一个小三度关系，三音到五音为一个大三度关系，如 C 调中的 Am、Dm、Em 和弦，它们的音程关系都是小三度+大三度。

```
Am  大三度 ⎡ 3̇ E  五音        Dm  大三度 ⎡ 6 A  五音        Em  大三度 ⎡ 7 B  五音
         ⎣ 1 C  三音                 ⎣ 4 F  三音                 ⎣ 5 G  三音
    小三度 ⎣ 6 A  根音           小三度 ⎣ 2 D  根音           小三度 ⎣ 3 E  根音
```

2.七和弦：七和弦是由四个音组成，以其中一个音作为主音，按照音程的三度关系排列在一起，七和弦听觉上给人一种不稳定的紧张感，其中最为常用的是属七和弦、大七和弦、小七和弦和小大七和弦。

属七和弦：也称为大小七和弦，以大三和弦为基础，根音到七音为一个小七度关系，如 C7 的和弦组成是 C (1)、E (3)、G (5)、♭B (♭7)。

大七和弦：以大三和弦为基础，根音到七音为一个大七度关系，如 C 大七它的和弦组成是 C (1)、E (3)、G (5)、B (7)，和弦谱命名为 **Cmaj7**。

小七和弦：以小三和弦为基础，根音到七音为一个小七度关系，如 **Cm7** 它的和弦组成是 C (1)、♭E (♭3)、G (5)、♭B (♭7)。

小大七和弦：以小三和弦为基础，根音到七音为一个大七度关系，如 **Cmmaj7** 它的和弦组成是 C (1)、♭E (♭3)、G (5)、B (7)。

> **特别提示**：这是很不容易理解的一节课，并不需要大家很快去掌握它，但是需要我们对音程与和弦的组成有一个深刻的认识和了解。随着我们技术的提高和课程的深入，再配合这节课里面的知识一起打磨，慢慢地就会把它理解得清晰、透彻。

五、歌曲练习

让我留在你身边
（陈奕迅 演唱）

1=♯C 4/4
选1=C调 Capo=1

唐汉霄 词曲
王一 编配

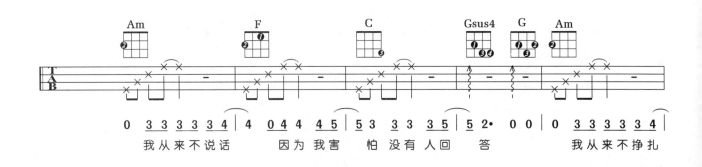
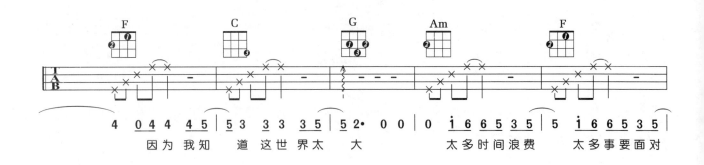
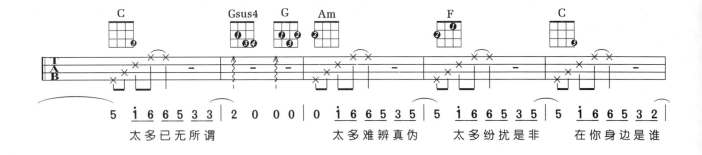
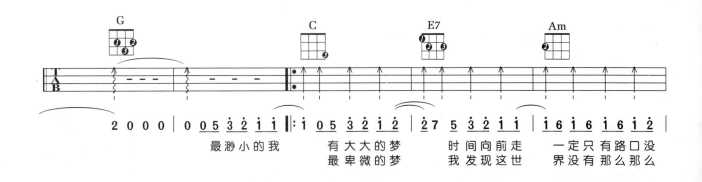

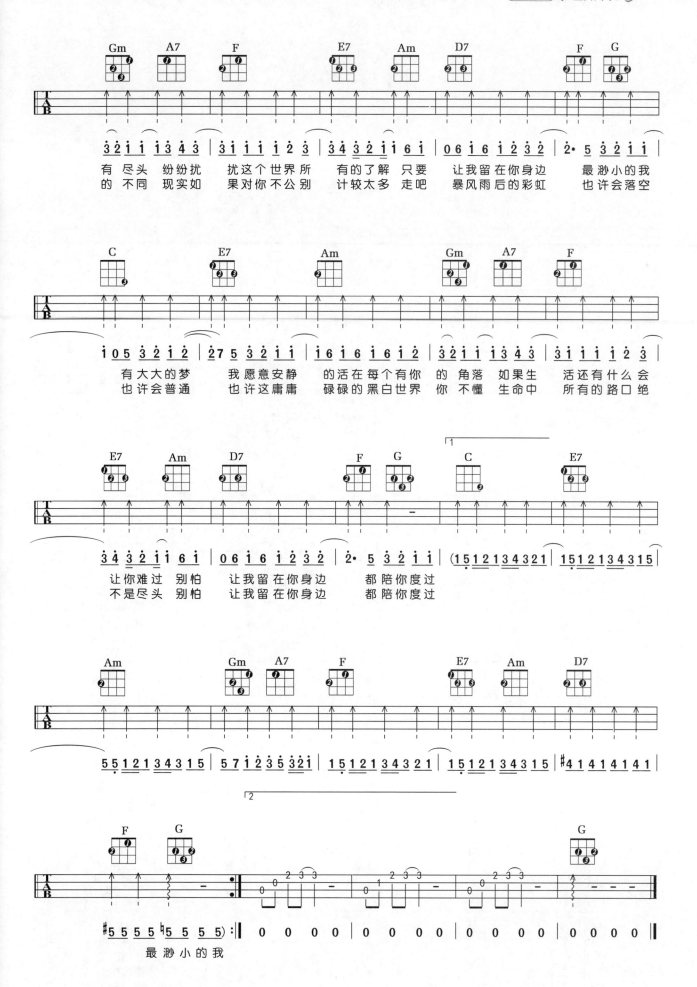

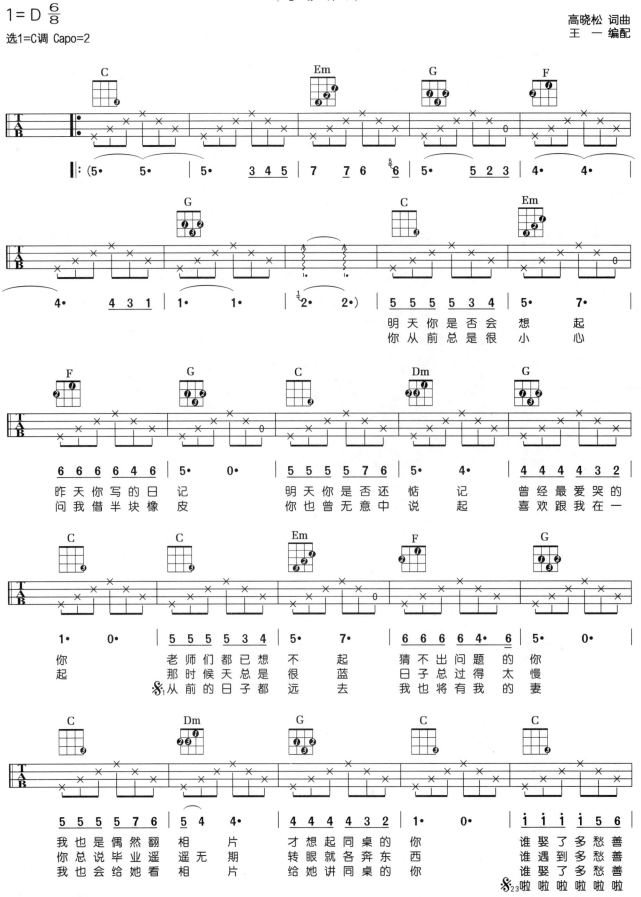

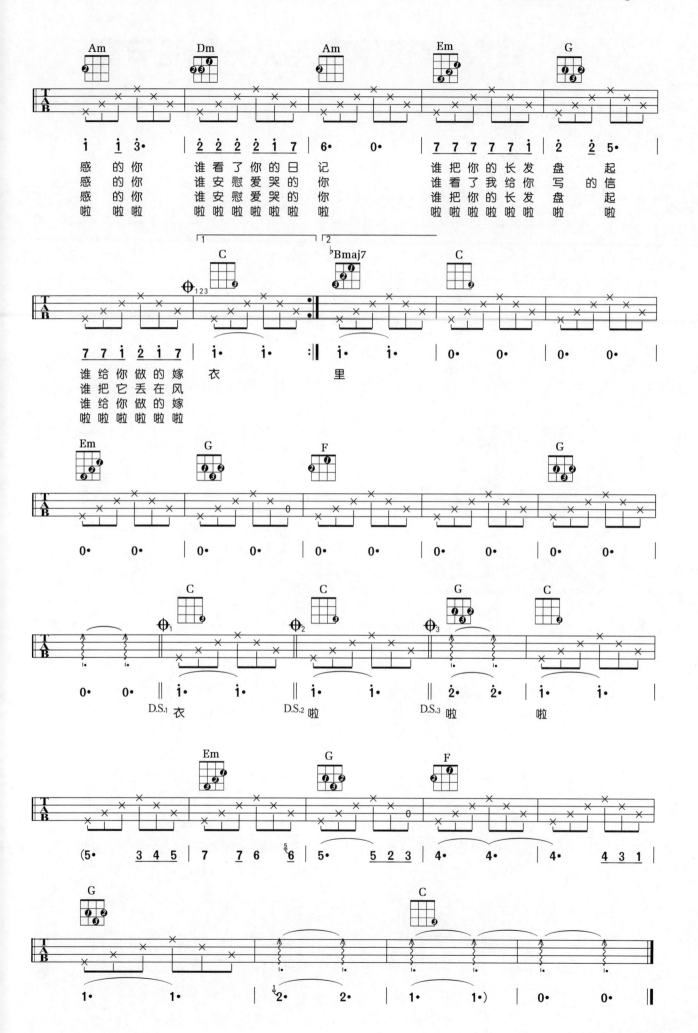

第十四课·G调和弦与八分扫弦节奏

学习目标：掌握G调和弦指法，学习Bm横按和弦。掌握向上扫弦奏法及拨片的使用方式，学习常用八分扫弦节奏。

一、G大调基本和弦

级 数	一级 I	二级 II	三级 III	四级 IV	五级 V	六级 VI	七级 VII
和弦名	G	Am	Bm	C	D	Em	D7
组成音	G B D	A C E	B D #F	C E G	D #F A	E G B	#D F A C

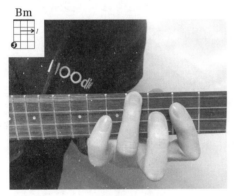
Bm和弦正面

Bm和弦是由B、D、#F三个音组成的小三和弦，在G大调中的级数为第三级。

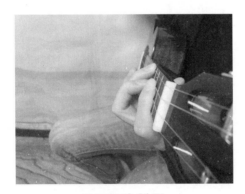
Bm和弦侧面

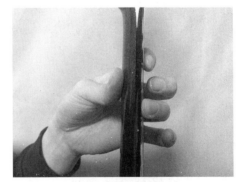
Bm和弦仰视

特别提示：Bm和弦也叫横按和弦，是难度最大的和弦之一，它需要我们用食指同时按住一弦、二弦和三弦的二品，然后无名指按在四弦的四品处，这个指法对我们指力、手指按弦的角度都有很大的要求，这个和弦至少需要一周才能比较熟练地掌握。

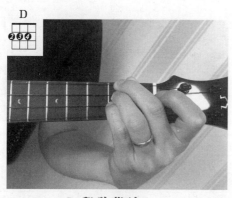

D 和弦指法1

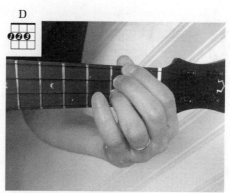

D 和弦指法2

特别提示： D 和弦也可以使用1、2、3指来按弦，两种方式都是正确的，大家可以选择一个更适合自己的指法。

二、学习Bm7和弦

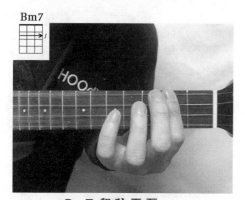

Bm7 和弦正面

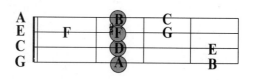

Bm7 和弦是由 B、D、#F、A 四个音组成的小七和弦，可代替Bm 和弦使用。

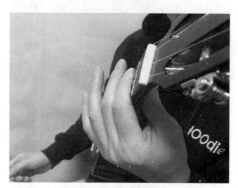

Bm7 和弦侧面

Bm7 和弦仰视

三、和弦转换练习

转换练习1

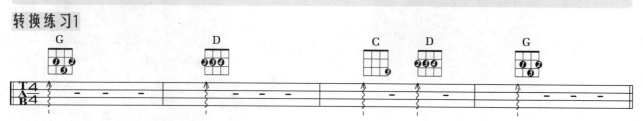

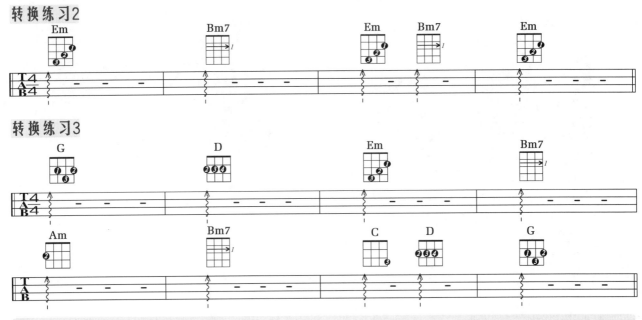

四、学习向上扫弦奏法

向上扫弦用"↓"来表示，弹奏方式为快速地向上同时扫响四根琴弦，与向下扫弦配合使用。

1.**食指向上扫弦**：食指关节弯曲，靠摆动手腕发力，向上扫弦时用食指指尖左侧偏上的位置触弦，触弦时手指不要进弦太深，扫弦声音要柔和，发力时注意放松。食指扫弦的特点是，音色明亮、厚重。

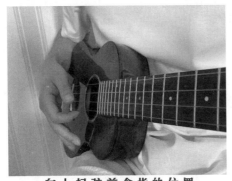
向上扫弦前食指的位置

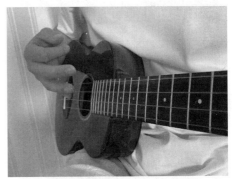
向上扫弦后食指的位置

2.**拇指向上扫弦**：拇指自然伸直，靠摆动手腕与拇指关节发力，向上扫弦时用拇指指尖左侧偏上的位置触弦，触弦时手指不要进弦太深，扫弦声音要柔和，发力时注意放松。拇指扫弦的特点是，音色清脆、轻柔。

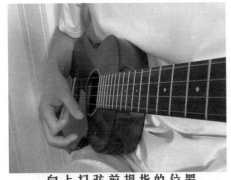
向上扫弦前拇指的位置

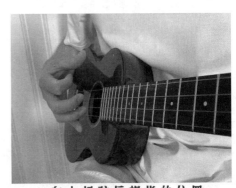
向上扫弦后拇指的位置

五、扫弦的音色问题

扫弦时触弦的角度、指甲的长度、扫弦的力度都会对音色有着不同的影响。比如有些同学天生的指甲特别短，那么会导致食指向下、向上连续扫弦时的音色不平均，或者音色特别闷。这里有几种解决方式可以供大家参考一下。

（1）**留起指甲**：把指甲留长可以让下上扫弦时都触碰到指甲，这样出来的音色就会很平均、很清脆。

（2）**食指拇指交替扫弦**：食指负责向下扫弦，拇指负责向上扫弦，这样可以很好地弥补扫弦音色不平均的问题，缺点是操作难度比较大。

（3）**拨片扫弦**：拨片英文名 Pick，可以选择0.46mm（或更薄一些的）厚度的用于扫弦，扫弦时拨片不要进弦太深，用片尖触弦。它的特点是扫弦音色平均、清脆、音量较大。

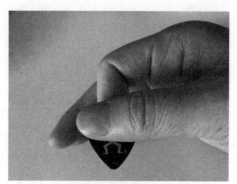
握拨片正面

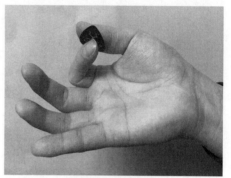
握拨片背面

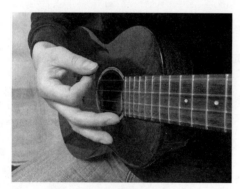
拨片向下扫弦前的位置

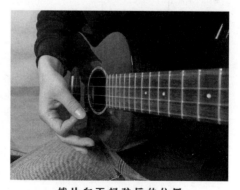
拨片向下扫弦后的位置

特别提示：拨片扫弦时的触弦角度要微微倾斜于顺时针方向。

六、常用八分扫弦节奏型

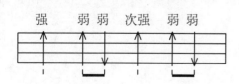

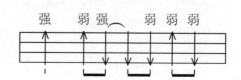

七、歌曲练习

花房姑娘
（崔健演唱）

崔　健　词曲
王　一　编配

$1=G$ $\frac{4}{4}$

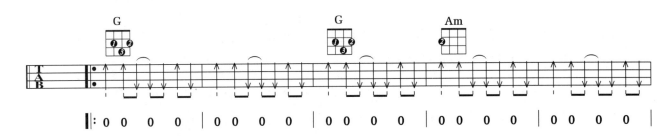

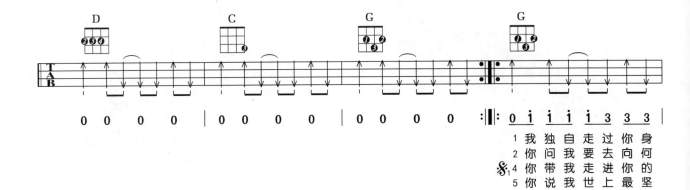

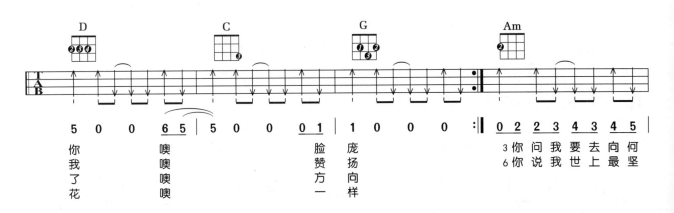

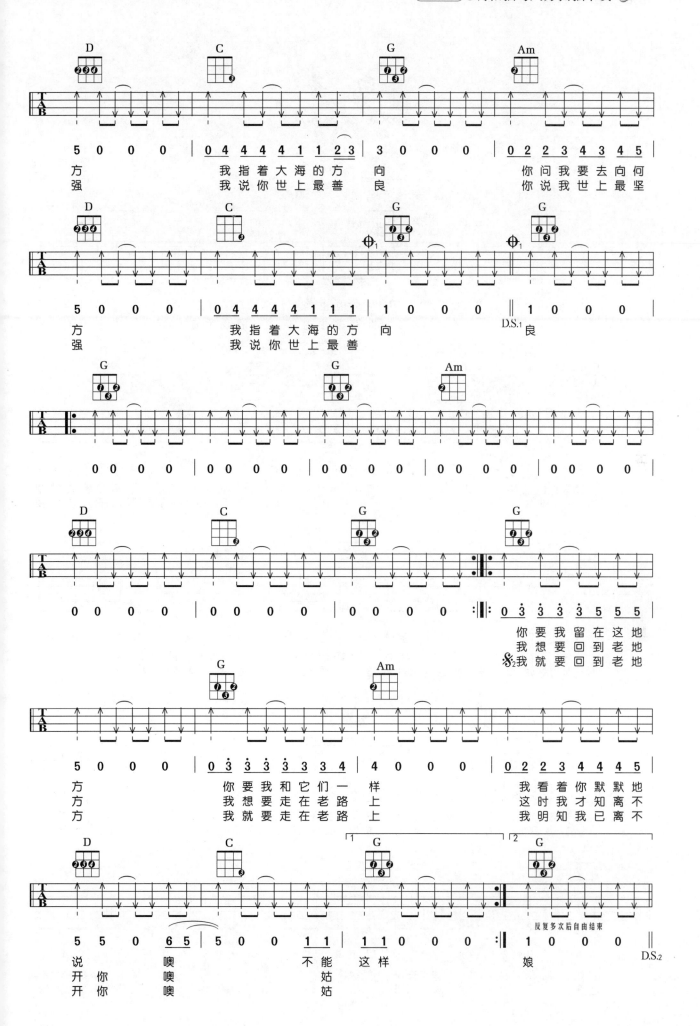

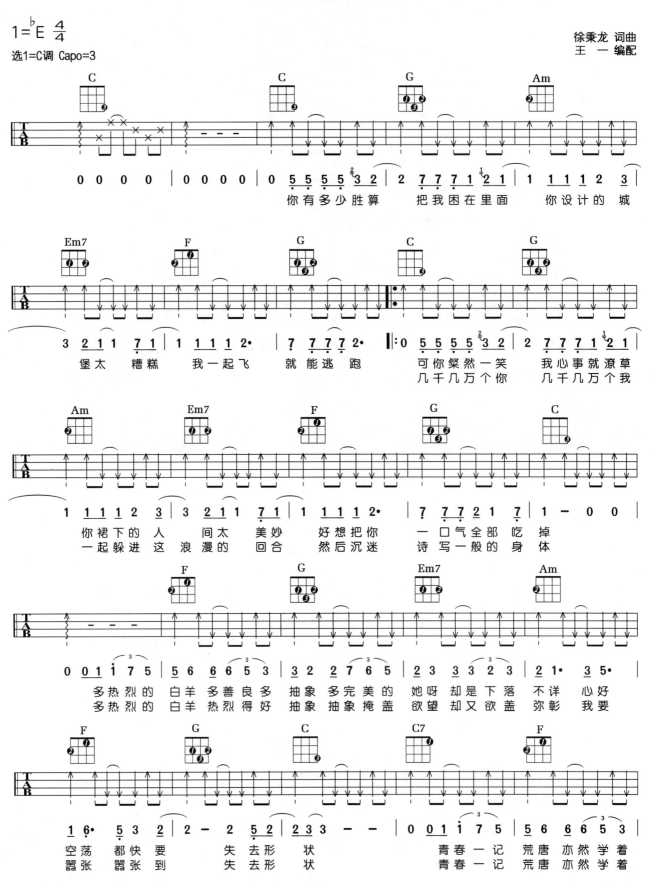

第十四课 G调和弦与八分扫弦节奏

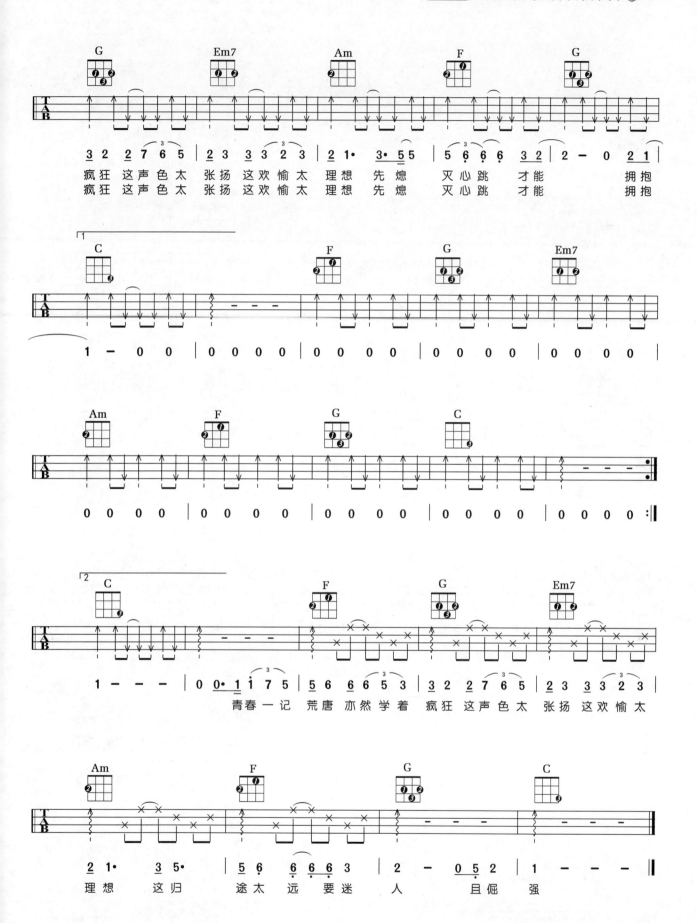

081

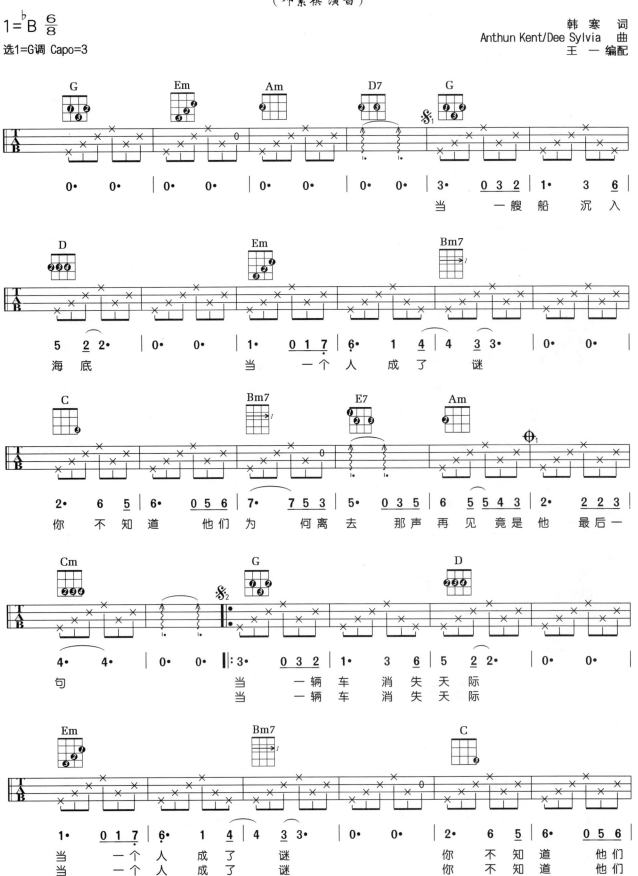

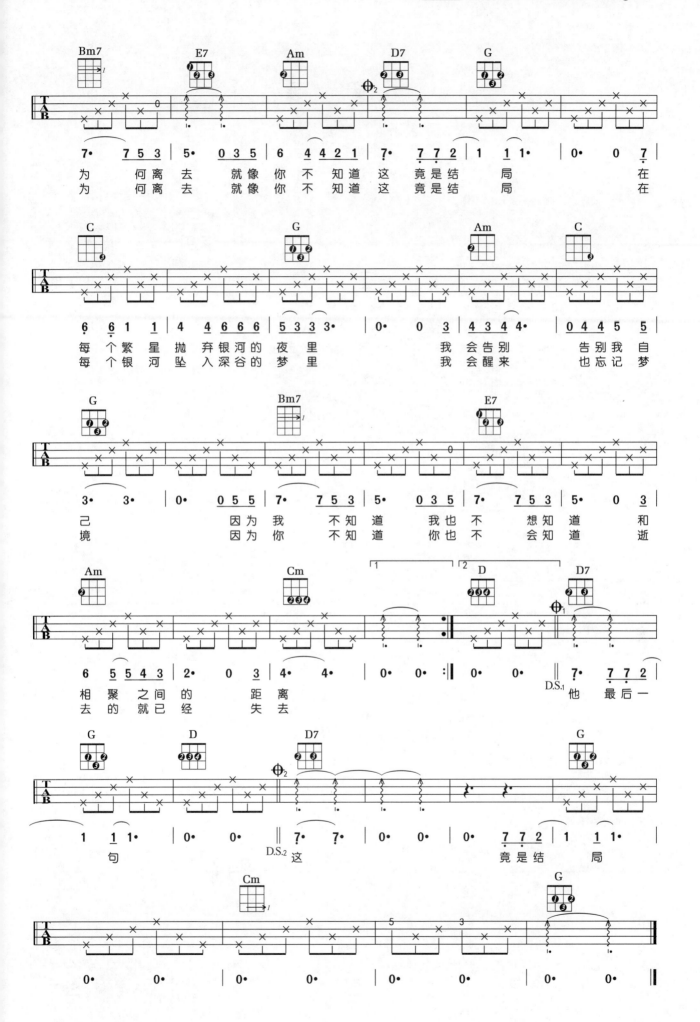

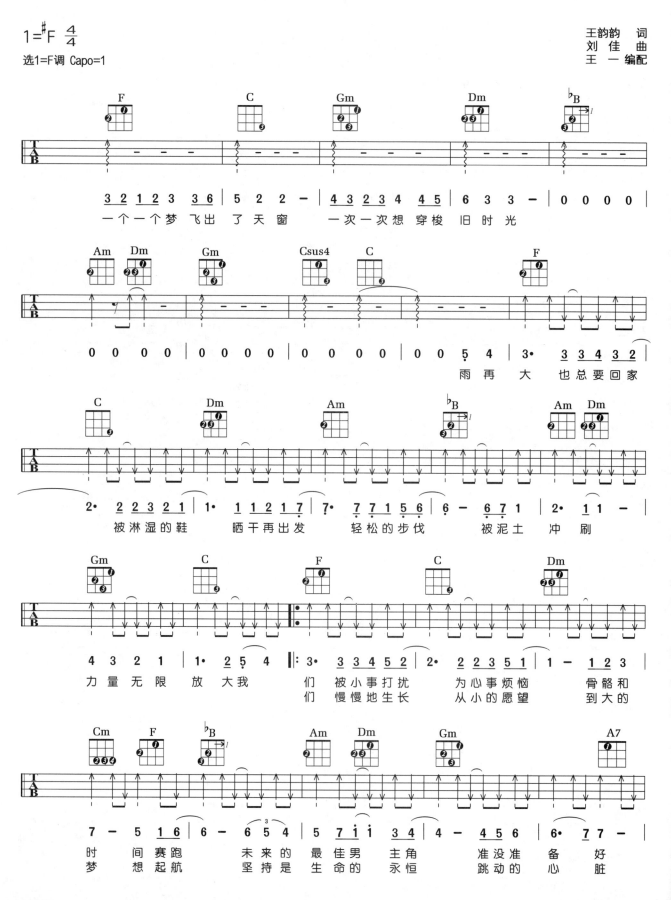

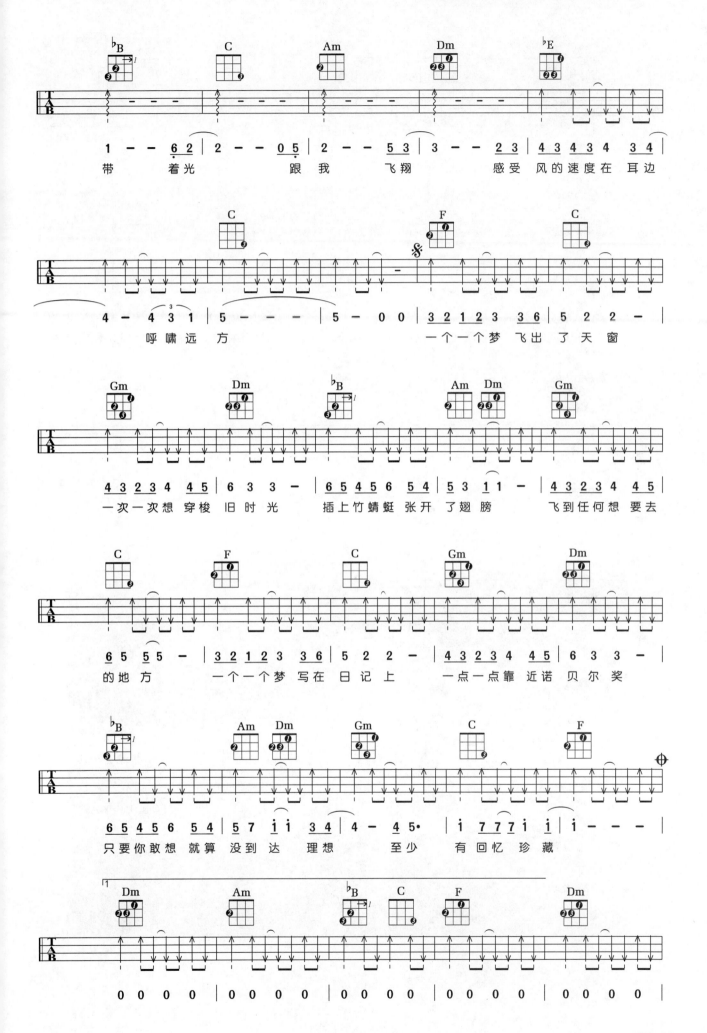

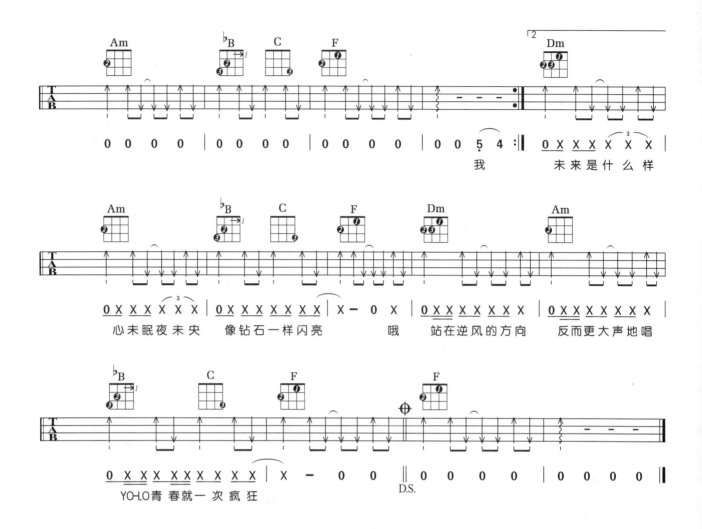

第十五课·常用技巧与强化基本功练习

学习目标：掌握击、勾、滑弦技巧，认识技巧标记，要求每天跟着节拍器弹奏课后练习段落。

一、尤克里里常用技巧

1. 击弦技巧：在连音线上加一个英文字母"H"来标记。

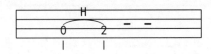

弹奏方式：弹响三弦空弦后，再用左手任意指用力按在三弦的 2 品处，实际效果是只拨一下弦，发出两个声音。

2. 勾弦技巧：在连音线上加一个英文字母"P"来标记。

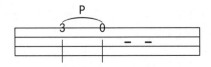

弹奏方式：弹响一弦 3 品音后，再用按弦指用力向下勾响一弦，实际效果是只拨一下弦，发出两个声音。

3. 滑弦技巧：在连音线上加一个英文字母"S"来标记。

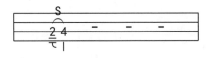

弹奏方式：弹响三弦 2 品音后，按弦指从 2 品迅速滑向 4 品处，实际效果是只拨一下弦，发出两个声音。

4. $\frac{2}{c}$ 倚音标记：也叫装饰音，一般标记在四线谱音符的左侧，简谱音符的左上方。倚音不会占用主音太多的时值，弹奏时越短促越好，因为是装饰音，所以当我们舍弃它时，也不会影响其旋律的整体效果。

二、击弦练习

1、2指击弦练习

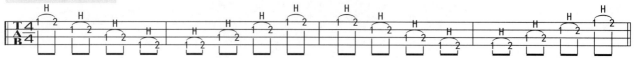

1、3指击弦练习

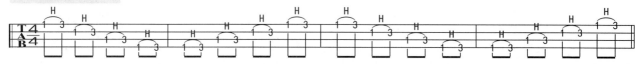

1、4指击弦练习

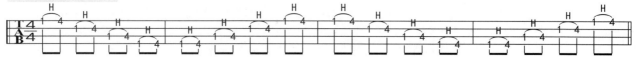

2、3指击弦练习

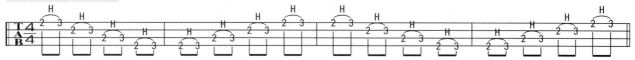

2、4指击弦练习

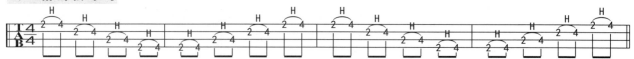

3、4指击弦练习

击弦综合练习

1、3、2、4指击弦练习

1、4、2、3指击弦练习

2、4、3、4指击弦练习

三、勾弦练习

2、1指勾弦练习

3、1指勾弦练习

4、1指勾弦练习

3、2指勾弦练习

4、2指勾弦练习

4、3指勾弦练习

勾弦综合练习

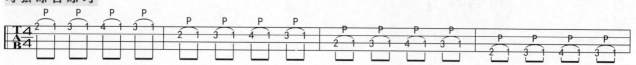

4、1、3、2指勾弦练习

3、1、4、2指勾弦练习

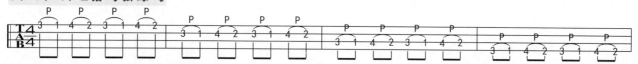

四、滑弦练习

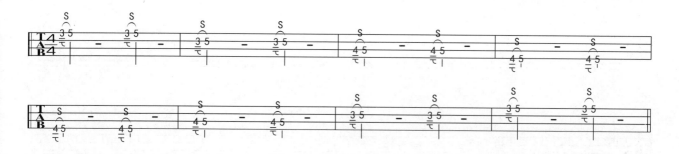

特别提示： 使用1、2、3指，分别弹奏滑弦练习。

五、击、勾弦组合练习

击、勾弦三连音练习

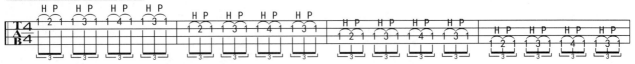
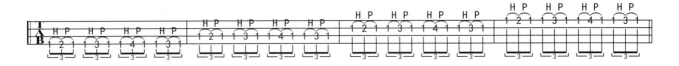

勾、击弦三连音练习

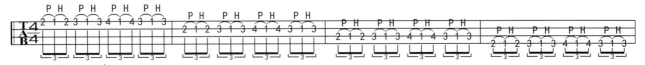
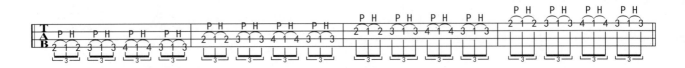

击、勾弦十六分音符练习1

击、勾弦十六分音符练习2

第十六课·C调音阶指法图

学习目标：掌握C调常用音阶指法图，弹奏课后练习曲并且能根据自己的理解自由地调整弹奏指法。

歌曲中都标记有简谱，当我们在弹奏时，会发现不同的弦上都有一些相同的音，而这些相同的音我们又不知道该如何去选择。或者在弹奏简谱时只会在单根弦上来演奏，比如左手可能从一弦的0品一直弹到了12品甚至更远的位置，这样在指法上特别不合理。这里为大家整理了三套C调的音阶指法图供大家学习跟参考。

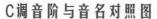

C调音阶与音名对照图

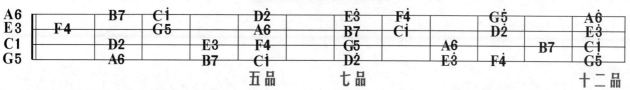

一、C调 "1" 型音阶

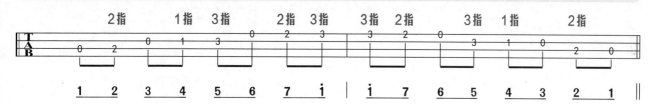

二、C调 "3" 型音阶

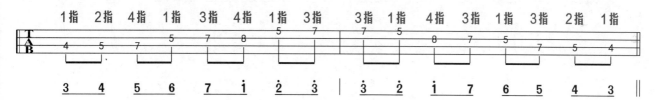

三、C调 "5" 型音阶

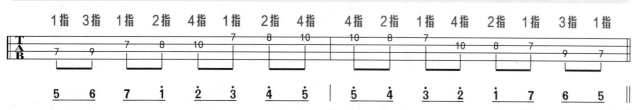

掌握以上的三种音阶后，大家可以根据歌曲的简谱，选择适合的音阶指法（指法的安排是非常灵活的，可根据实际情况做适当调整），在弹奏时要根据简谱的实际情况，把几种音阶指法相互配合使用，这样可以让左手指法更科学也更方便我们演奏。由于C调音阶没有低音7，所以需要把简谱整体升高一个八度来演奏，如简谱中的1弹成高音1，7弹成中音7等。

特别提示：把简谱升高一个八度，不是单指某个音升高，而是整首曲子全部升高。

四、歌曲练习

传奇（单音版）
（王菲演唱）

刘兵 词
李健 曲
王一 编配

$1=C$ $\frac{4}{4}$

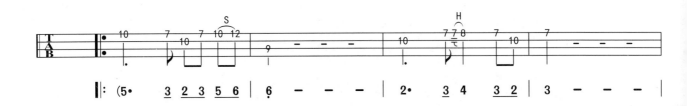

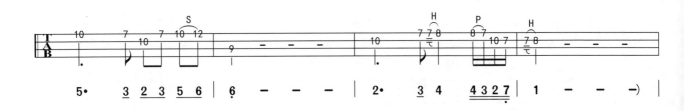

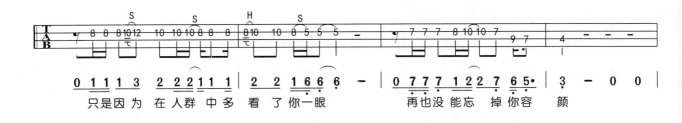

只是因为 在人群 中多 看了你一眼　　再也没能忘 掉你容 颜

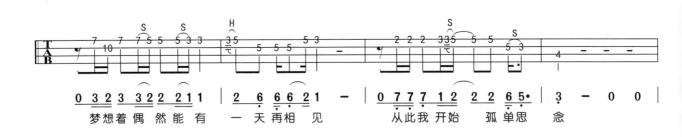

梦想着偶然能有 一天再相 见　　从此我开始 孤单思 念

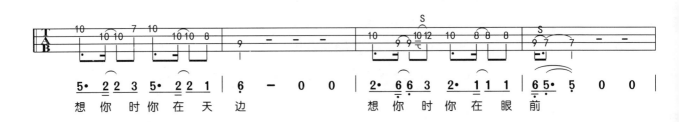

想你时你在 天边　　想你时你在 眼前

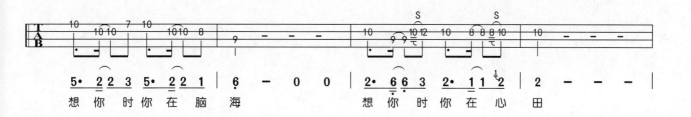
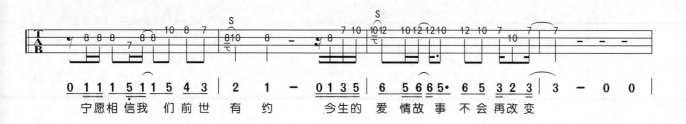
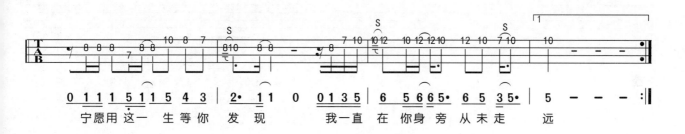
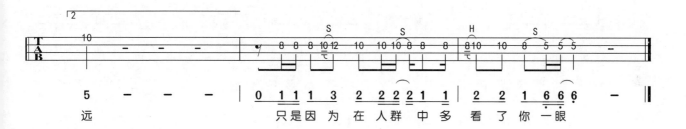

同桌的你（单音版）
（老狼 演唱）

高晓松 词曲
王 一 编配

1=C 6/8

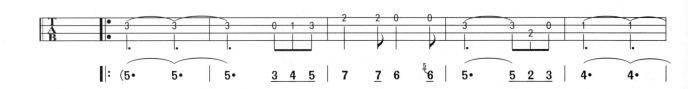
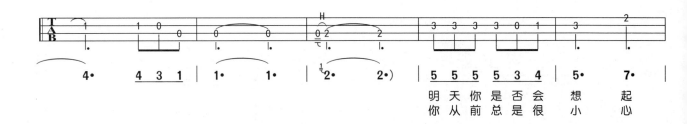

明天你是否会 想 起
你从前总是很 小 心

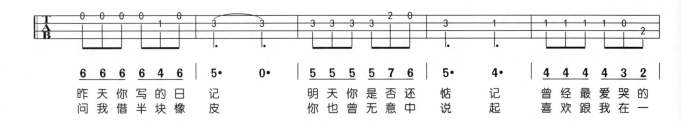

昨天你写的日 记　　明天你是否还 惦 记　　曾经最爱哭的
问我借半块橡 皮　　你也曾无意中 说 起　　喜欢跟我在一

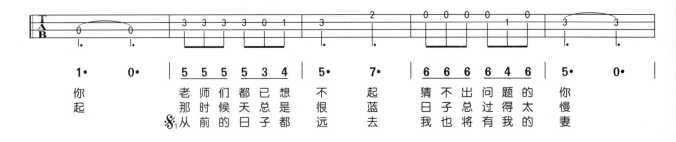

你　　老师们都已想 不 起　　猜不出问题的 你
起　　那时候天总是很 蓝　　日子总过得太 慢
　　从前的日子都 远 去　　我也将有我的 妻

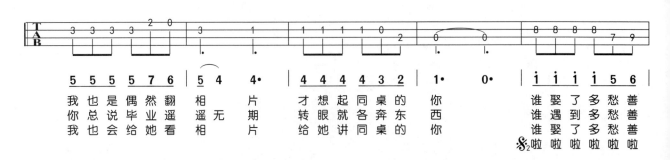

我也是偶然翻相 片　　才想起同桌的 你　　谁娶了多愁善
你总说毕业遥遥无 期　　转眼就各奔东 西　　谁遇到多愁善
我也会给她看相 片　　给她讲同桌的 你　　谁娶了多愁善
啦啦啦啦啦啦

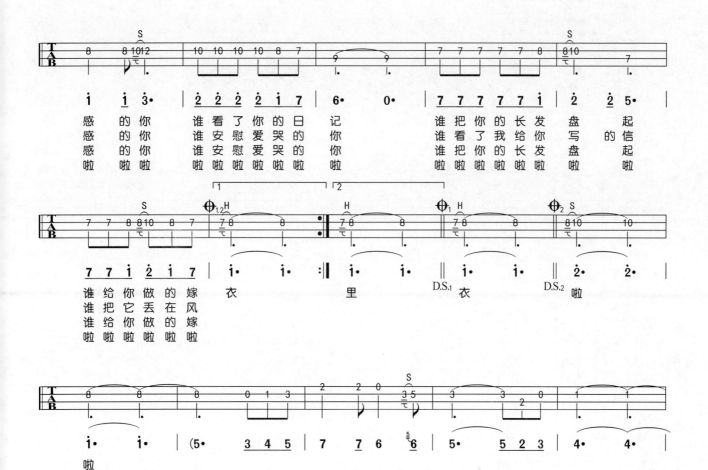
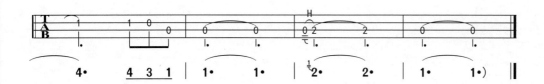

雪绒花（单音版）

1=C 3/4

理查德·罗杰斯 曲
王 一 编配

第十七课 · F调音阶指法图

学习目标：掌握F调常用音阶指法图，弹奏课后练习曲并且能根据自己的理解自由地调整弹奏指法。

一、F调音阶与音名对照图

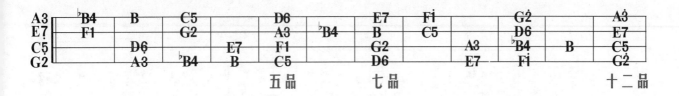

二、F调"5"型音阶

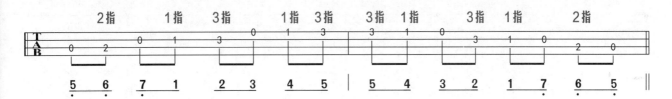

三、F调"1"型音阶

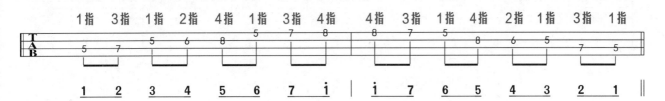

四、F调"3"型音阶

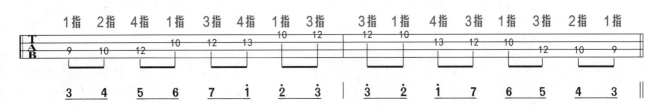

掌握以上的三种音阶后，大家可以根据歌曲的简谱，选择适合的音阶指法，在弹奏时根据简谱的实际情况，把几种音阶指法相互配合使用，这样可以让左手指法更科学也更方便我们演奏。由于F调音阶最低音是 $\underset{\cdot}{5}$，所以可以选择最低音等于 $\underset{\cdot}{5}$ 或高于 $\underset{\cdot}{5}$ 的简谱来演奏。

五、歌曲练习

因为爱情（单音版）

（王菲、陈奕迅 演唱）

小 柯 词曲
王 一 编配

$1=F$ $\frac{4}{4}$

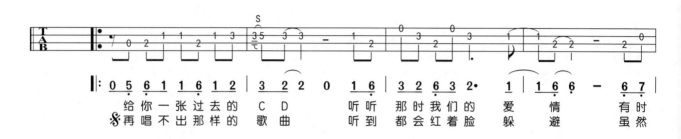

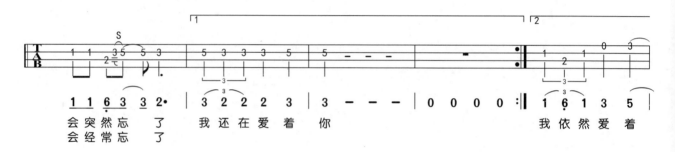

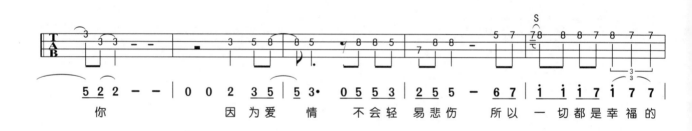

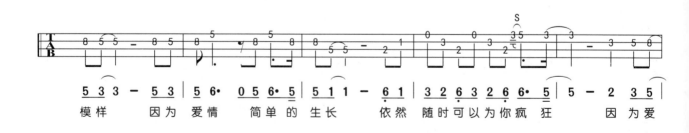

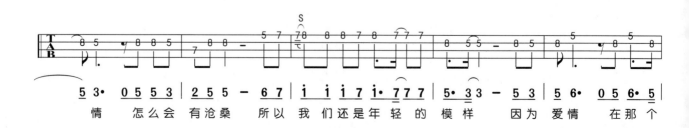

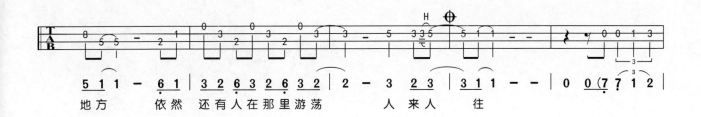
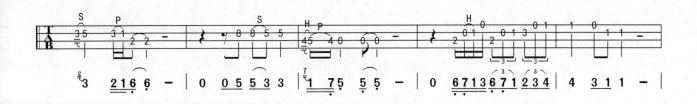
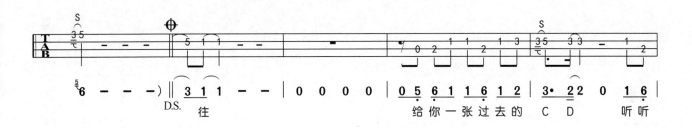
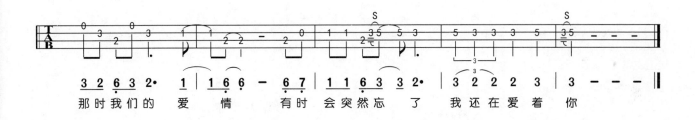

白羊（单音版）

(徐秉龙、沈以诚 演唱)

徐秉龙 词曲
王一 编配

1=F 4/4

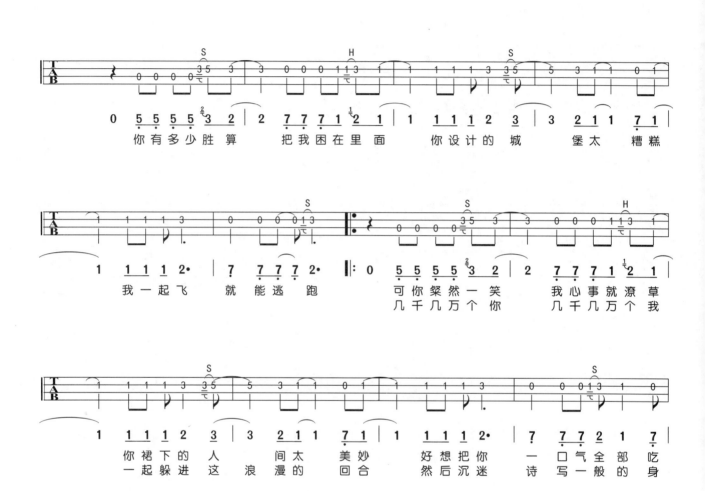
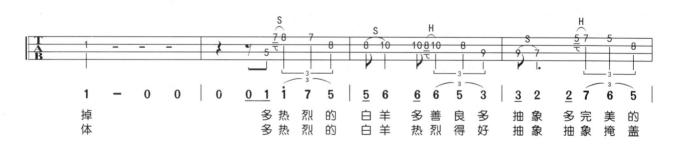
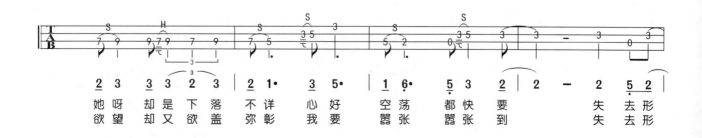

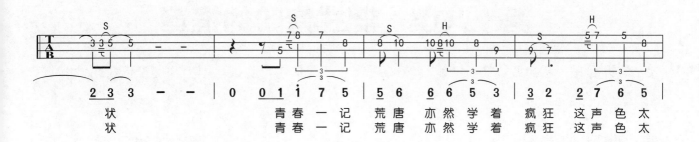
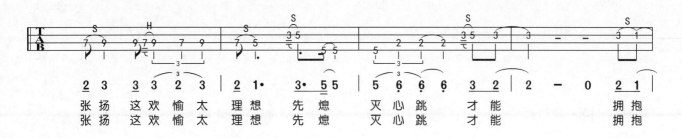
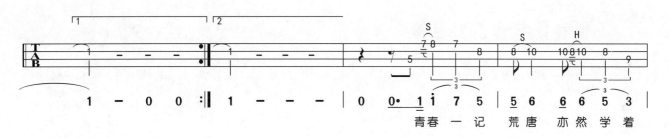
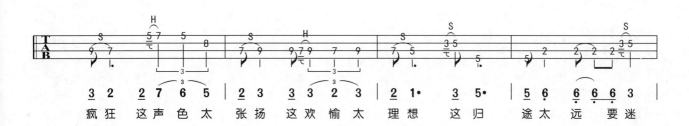

第十八课·调式音阶的推算

学习目标：掌握调式音阶的推算规律，学习G调常用音阶指法图，弹奏课后练习曲并且能根据自己的理解自由地调整弹奏指法。

一、调式的推算

调式是由七个基本音级所组成，以其中一个音作为主音，按照全、全、半、全、全、全、半的规律排列，所以当我们学会C调的音阶指法后，其他调式的音阶我们都可以自行的来做推算了，比如如何把C调的"1"型音阶转化为G调的"1"型音阶，我们知道C与G相差了7个半音，那么就把C调的"1"向后移动7个半音，然后再用相同的指法弹奏就得到G调的"1"型音阶。同理得到D调的1型音阶，我们只需要把C调的1升高一个全音即可。

二、G调音阶与音名对照图

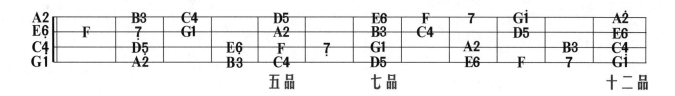

三、G调"1"型音阶

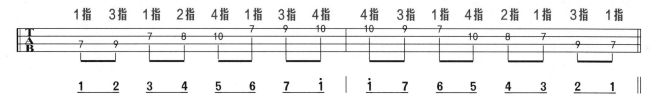

四、G调"4"型音阶

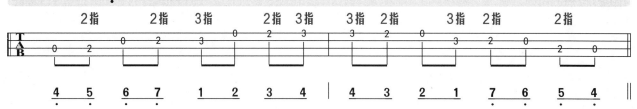

五、G调"5"型音阶

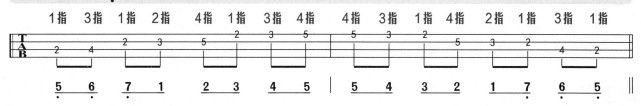

第十八课 调式音阶的推算

六、歌曲练习

Happy New Year

$1 = G$ $\frac{3}{4}$

王 一 编配

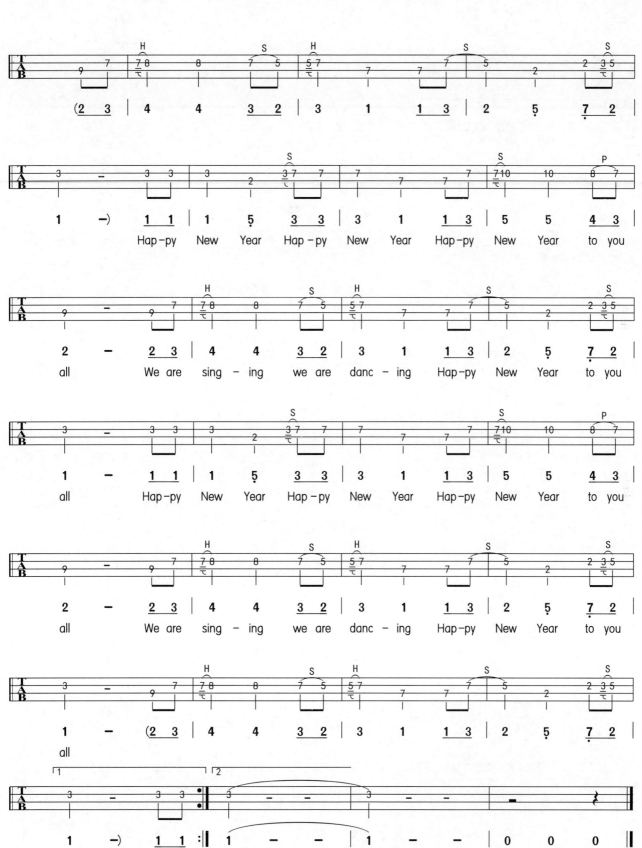

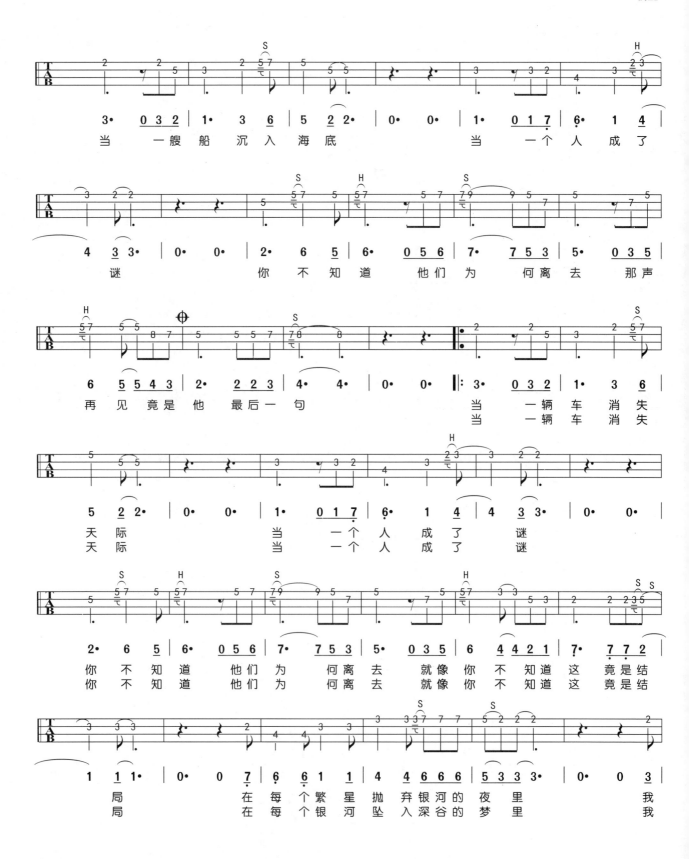

第十八课 调式音阶的推算

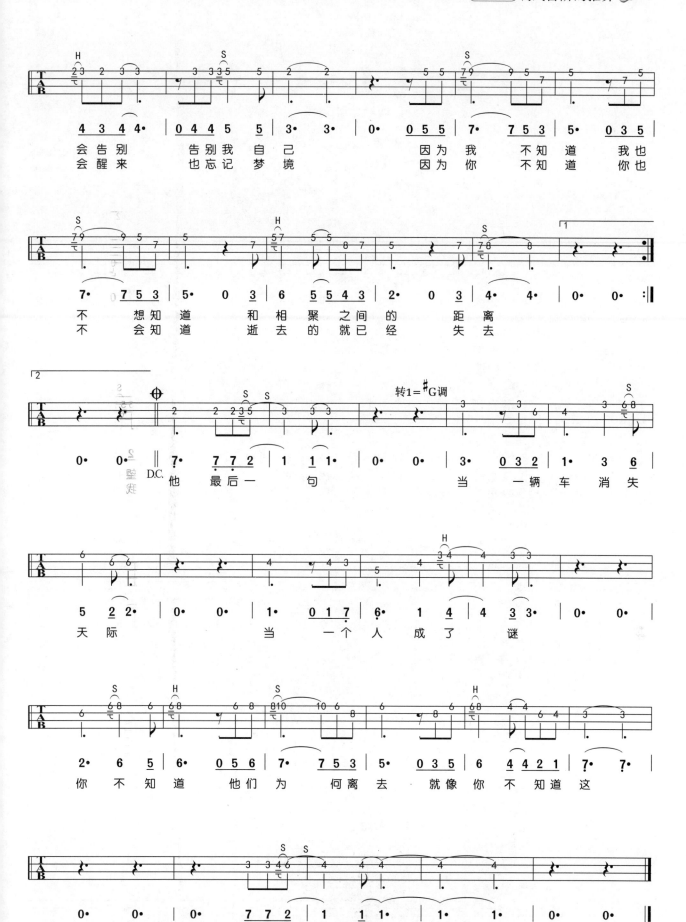

夜空中最亮的星（单音版）

（逃跑计划 演唱）

1=G 4/4

逃跑计划 词曲
王 一 编配

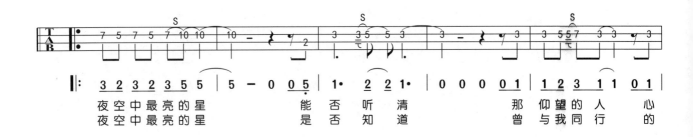

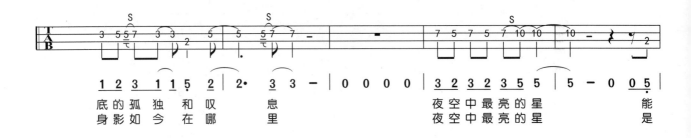

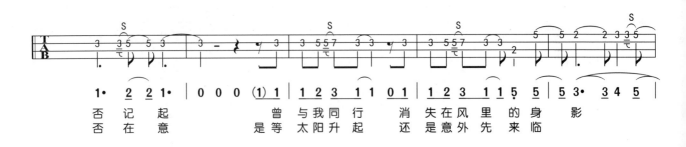

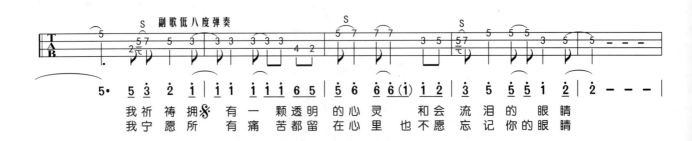

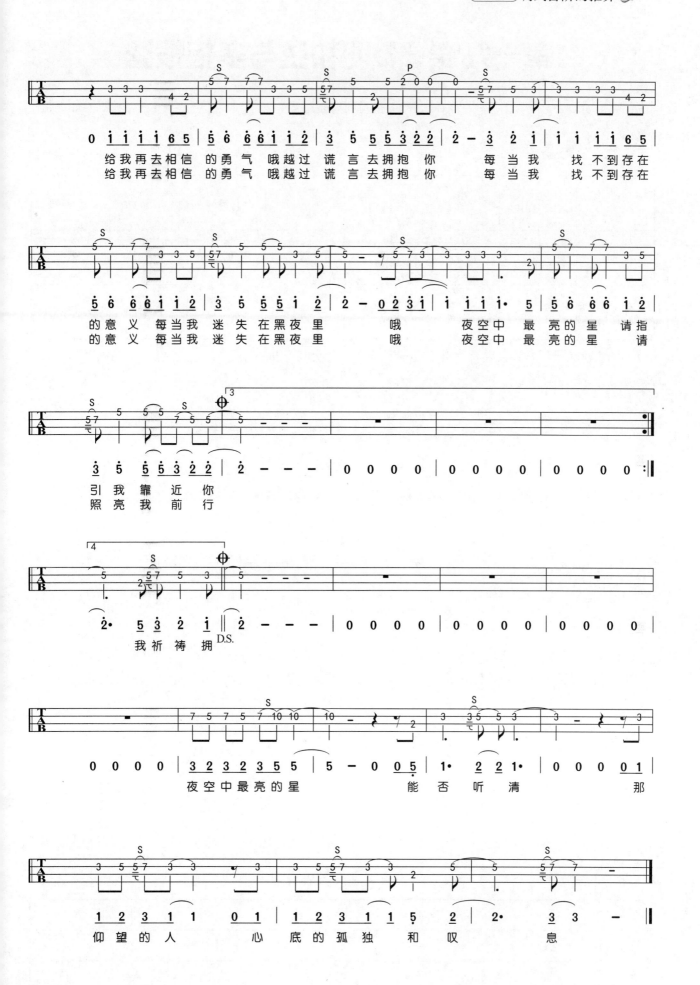

第十九课 · D调和弦与多指拨弦

学习目标：学习D调和弦指法，掌握多指拨弦与多指琶音，熟练弹唱（奏）课后练习曲。

一、D大调基本和弦

级数	一级 I	二级 II	三级 III	四级 IV	五级 V	六级 VI	七级 VII
和弦名	D	Em	#Fm	G	A	Bm	A7
组成音	D#FA	EGB	#FA#C	GBD	A#CE	BD#F	A#CEG

　　D大调是以D作为主音，再按照"音程"之间的三度关系，每三个音为一组排列起来，进而形成D大调和弦。

二、D大调与b小调

　　D大调与b小调为关系大小调，调号标记都为1=D，它们的调式组成音完全相同，但排列的方式和主音不同。D大调是以"D"作为主音，按照全、全、半、全、全、全、半的音阶关系排列组成。

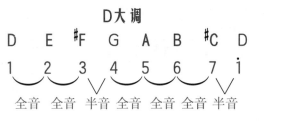

D大调

D E #F G A B #C D
1 2 3 4 5 6 7 i
全音 全音 半音 全音 全音 全音 半音

　　b小调是以"B"作为主音，按照全、半、全、全、半、全、全的音阶关系排列组成。

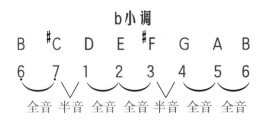

b小调

B #C D E #F G A B
6 7 1 2 3 4 5 6
全音 半音 全音 全音 半音 全音 全音

D大调音级属性表

音级	I	II	III	IV	V	VI	VII	I
和弦属性	主音	上主音	中音	下属音	属音	下中音	导音	主音
和弦	D	Em	#Fm	G	A	Bm	A7	D

b小调音级属性表

音 级	I	II	III	IV	V	VI	VII	I
和弦属性	主音	上主音	中音	下属音	属音	下中音	导音	主音
和 弦	Bm	#Cdim	D	Em	#Fm	G	A	Bm

三、多指拨弦

多指拨弦是指用两根或三根手指同时拨响对应的琴弦，多数与分解奏法配合使用。

四、多指琶音

多指琶音是用波浪线来表示，标记在多指拨弦的左侧，意为非常快速地依次弹响标记的琴弦。

演奏方式：拇指、食指、中指非常快速地依次拨响三、二、一弦。

演奏方式：拇指、食指、中指还有无名指非常快速地依次拨响四、三、二、一弦。

特别提示： 无名指的拨弦方式与食指、中指相同，也是用左侧偏上的位置向上发力勾响琴弦。

五、变调夹应用表

变调夹 调式	Capo=1	Capo=2	Capo=3	Capo=4
C调	#C/♭D调	D调	#D/♭E调	E调
D调	#D/♭E调	E调	F调	#F/♭G调
F调	#F/♭G调	G调	#G/♭A调	A调
G调	#G/♭A调	A调	#A/♭B调	B调

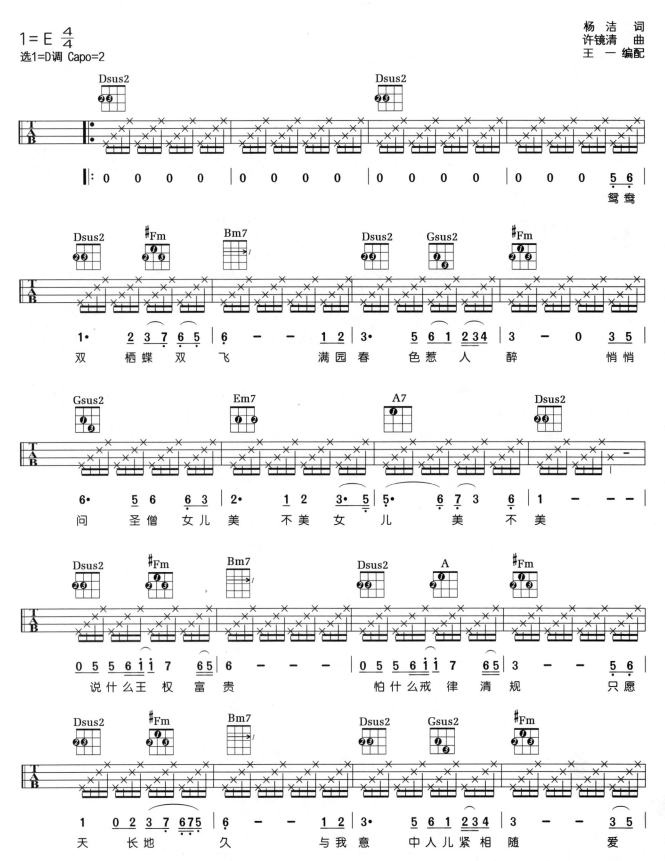

第十九课 D调和弦与多指拨弦

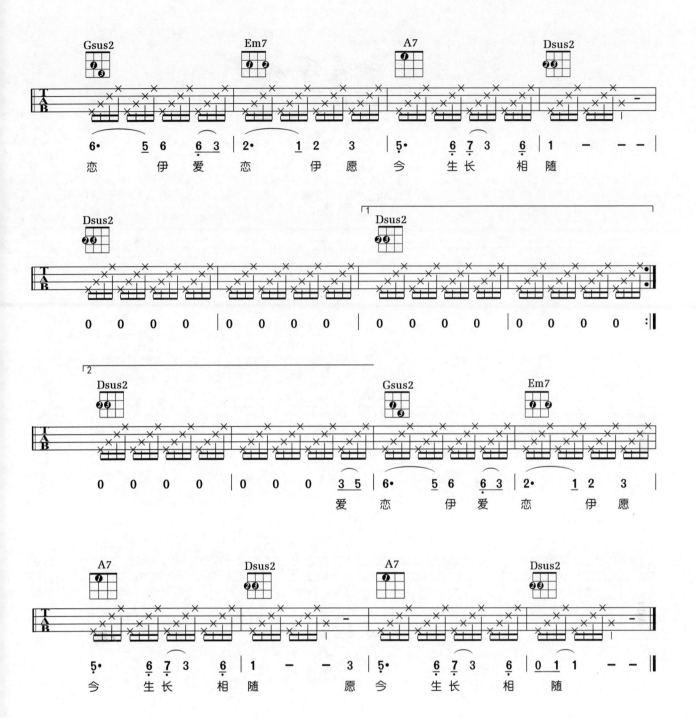

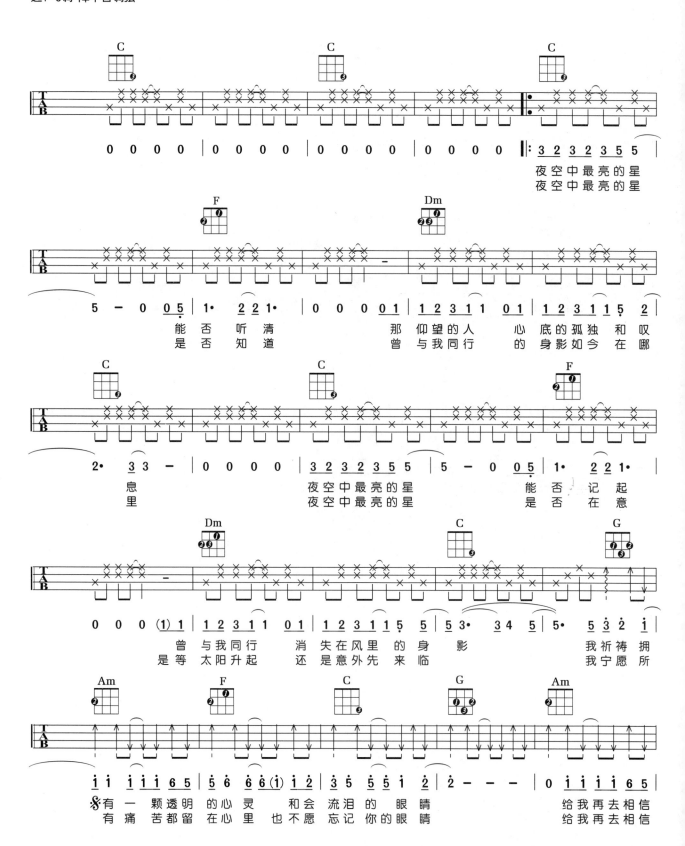

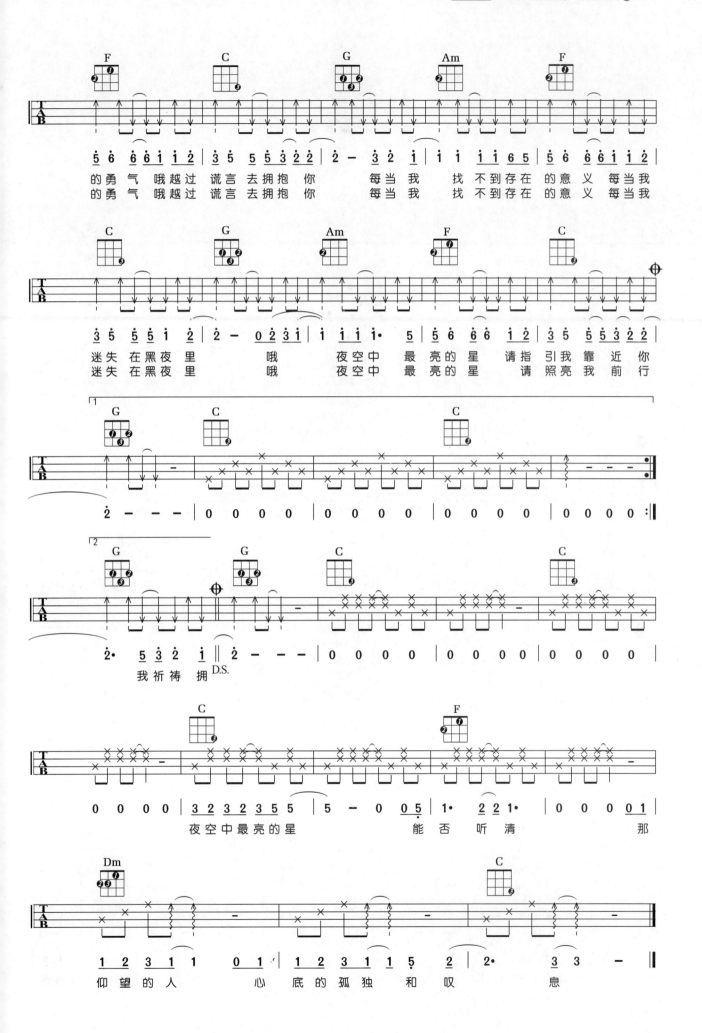

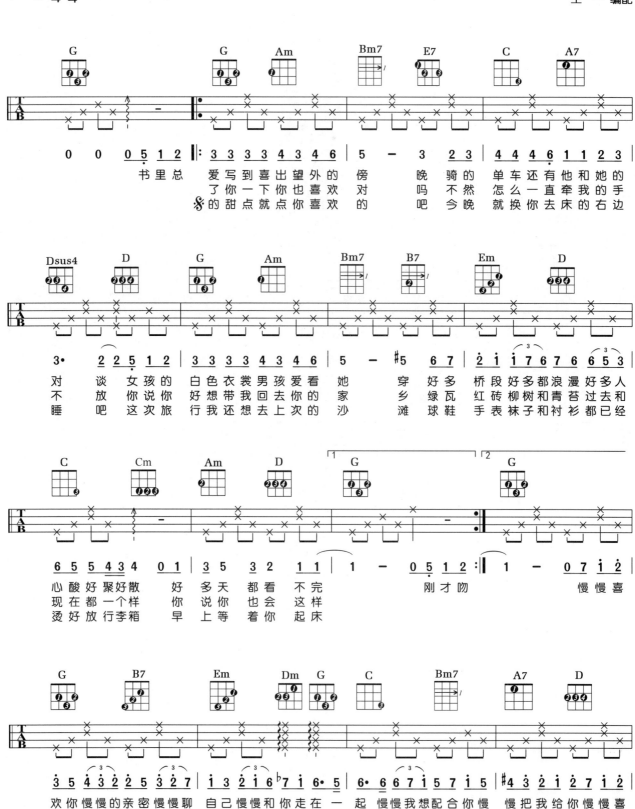

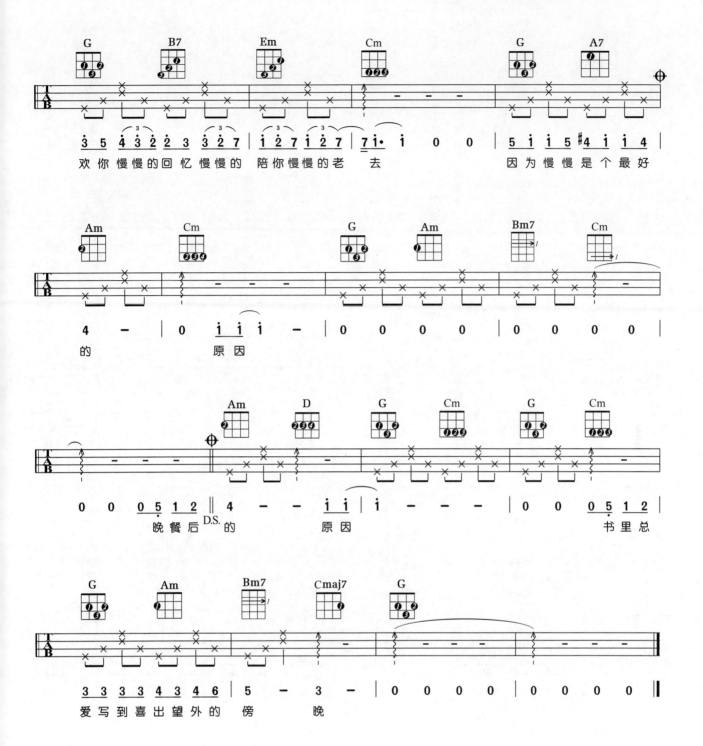

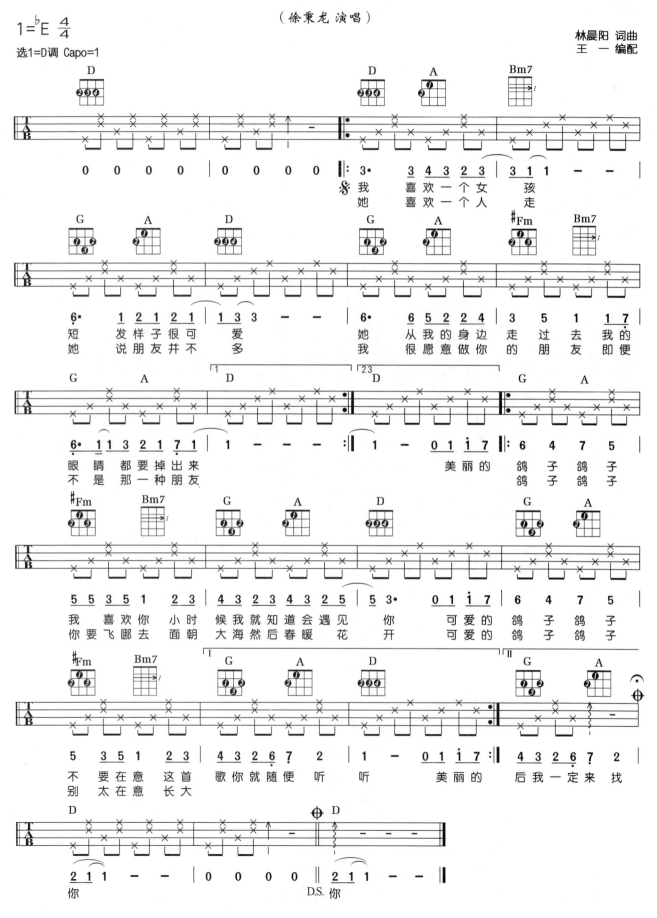

绿袖子（指弹版）

英国民谣
王 一 编配

1=C 3/4

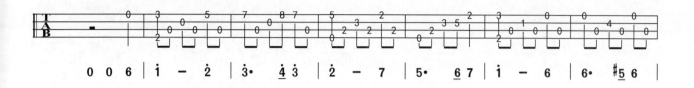

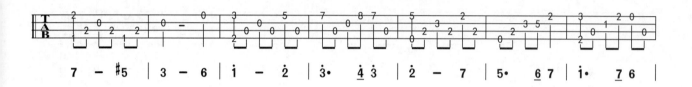

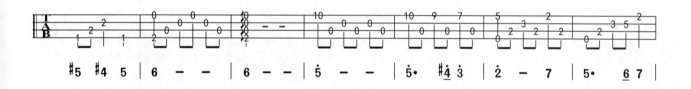

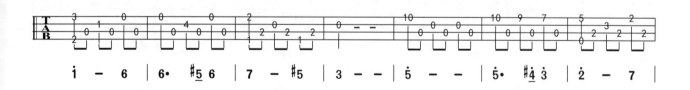

单音与指弹的区别： 单音是演奏歌曲的简谱也就是主旋律；指弹是演奏旋律的同时加入伴奏音，也就是把旋律与伴奏相结合。

送别（指弹版）

约翰·庞德·奥特威　曲
王　一　编配

$1=C\ \frac{4}{4}$

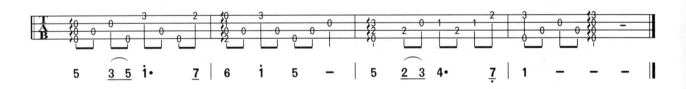

D大调卡农（指弹版）

第二十课·横按和弦强化练习

学习目标：提高左手手指力量，强化横按和弦练习，掌握连续横按和弦的方法。

一、横按和弦练习

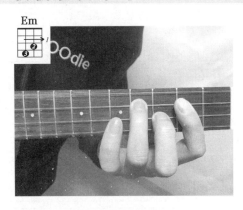

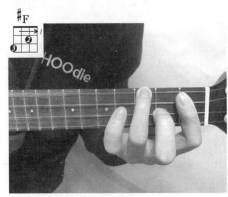
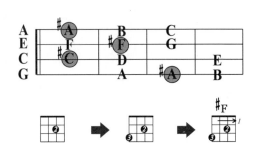

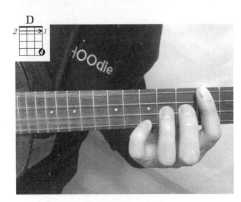
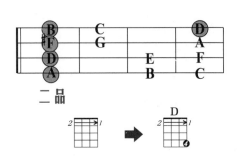

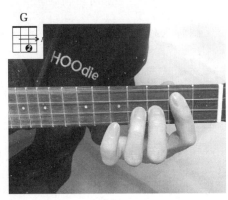
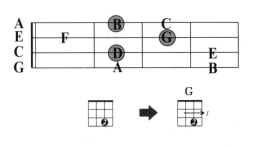

特别提示：D 和弦左上角标记的数字"2"，表示这个和弦要从指板的第二品开始按起。

二、歌曲练习

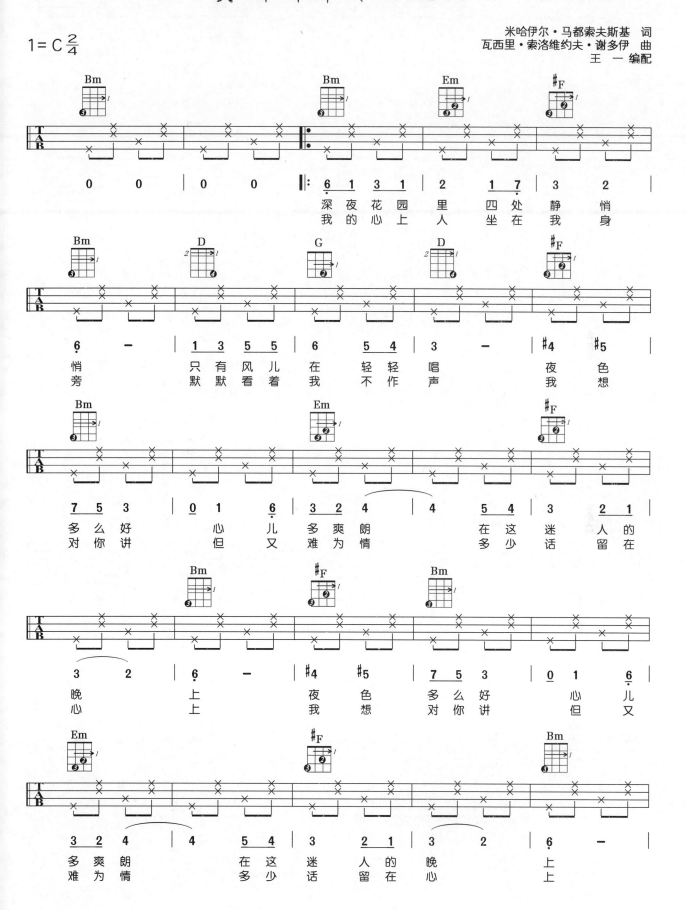

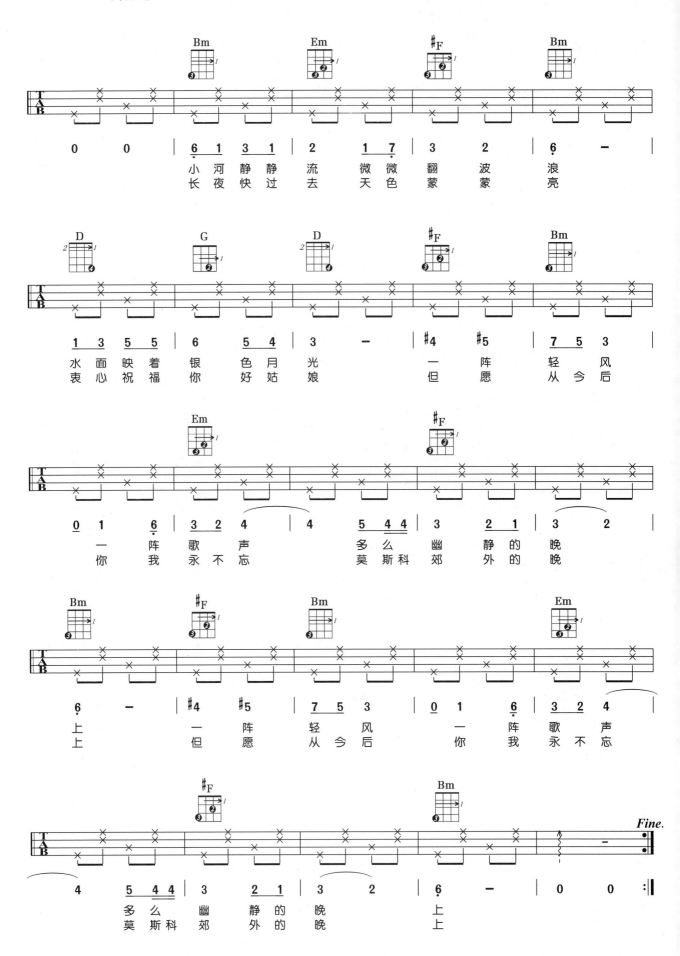

第二十一课·切音技巧与高级扫弦节奏型

学习目标：掌握右手切音技巧，学习较复杂的扫弦节奏型，熟练弹奏课后练习曲。

一、切音技巧

切音意为把音切掉，一般配合扫弦节奏使用，用小黑点来表示，标记在扫弦节奏的上方，切音扫弦给人的感觉是节奏感强、色彩较为欢快，一般适合较快速的歌曲使用。

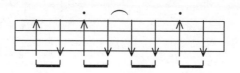

演奏方式：用右手的小鱼际按住琴弦，按住的同时右手依然做扫弦的动作。

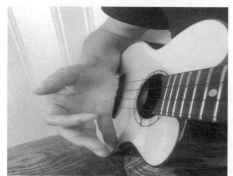

切音的位置

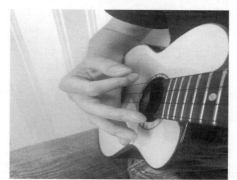

切音的同时向下扫弦

二、高级扫弦节奏型

尤克里里算是比较好上手的一门乐器，而且非常有表现力，它既可以弹奏主旋律，也可以用来弹唱，还可以独立弹奏难度较大的指弹曲。在之前的课程中，我们学到了很多关于尤克里里的弹奏方式以及演奏技巧，难度也都是循序渐进的，这一课里我们来学习一下较高级的扫弦节奏型，也是尤克里里弹唱中最为常用的几种节奏型。

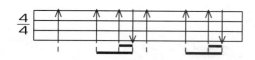
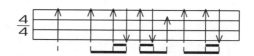

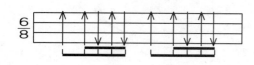
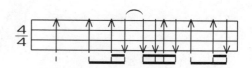

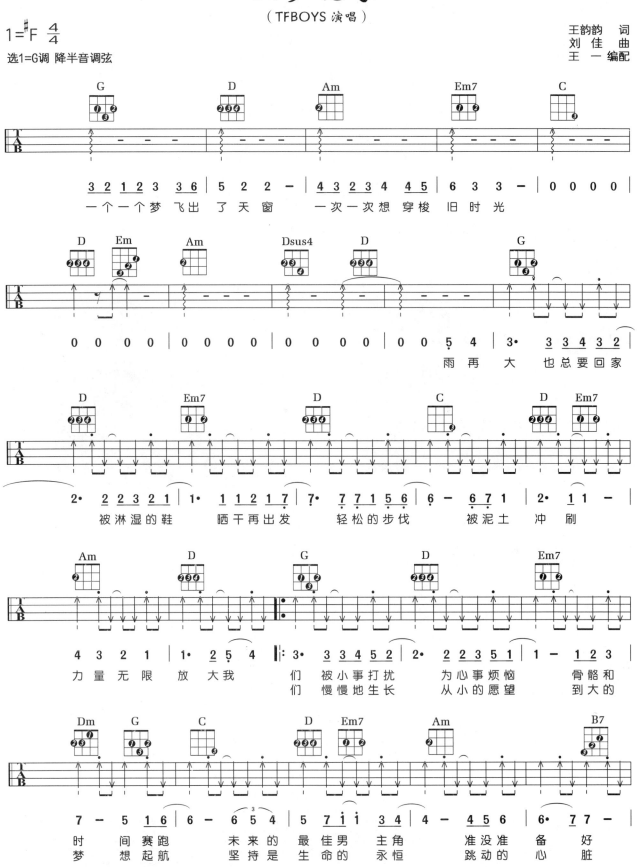

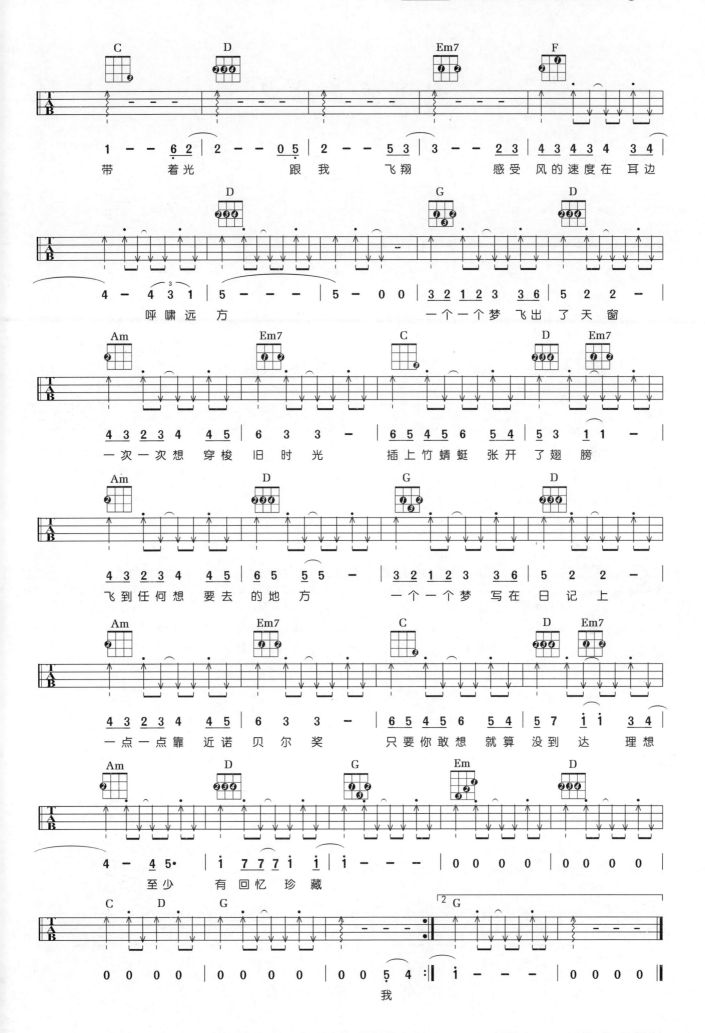

稍息立正站好

(范晓萱 演唱)

1=E 4/4 2/4

选1=D调 Capo=2

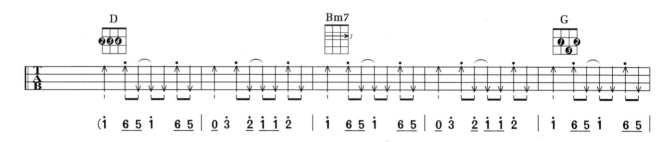
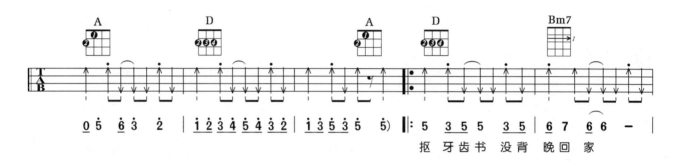
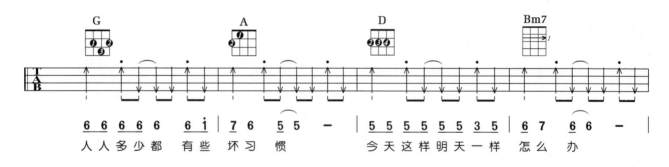
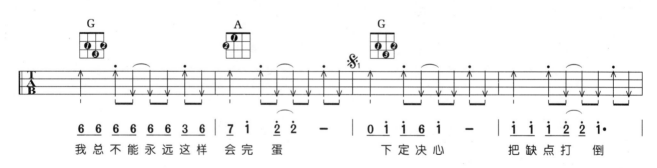
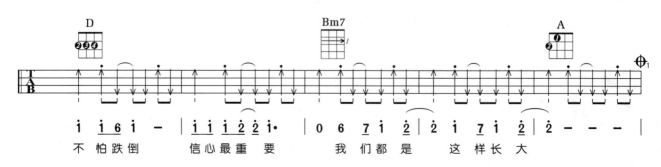

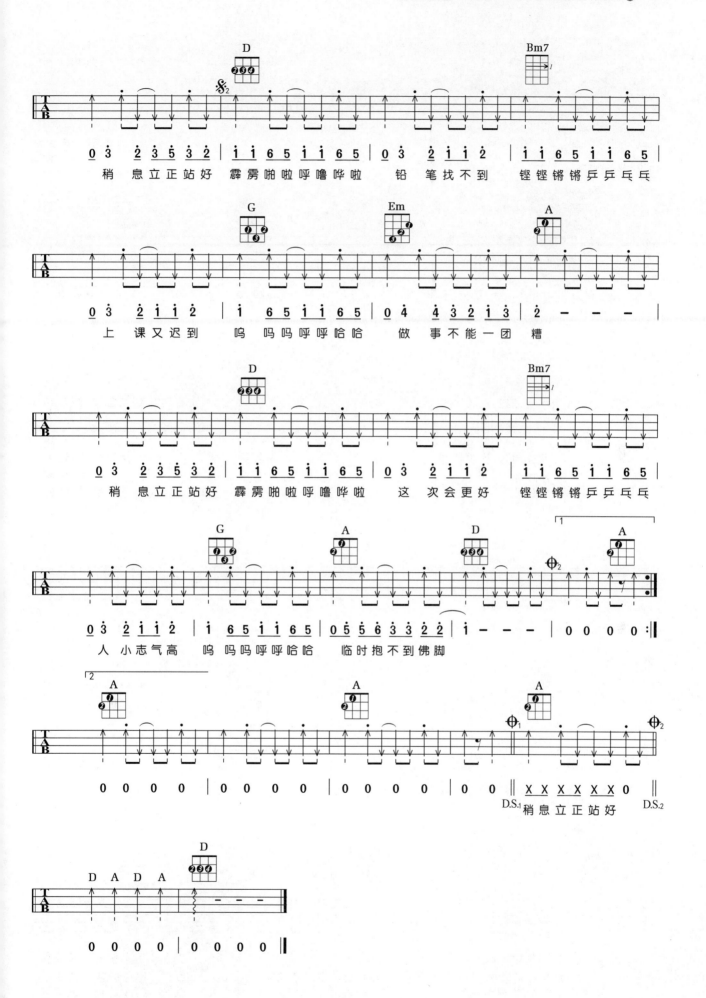

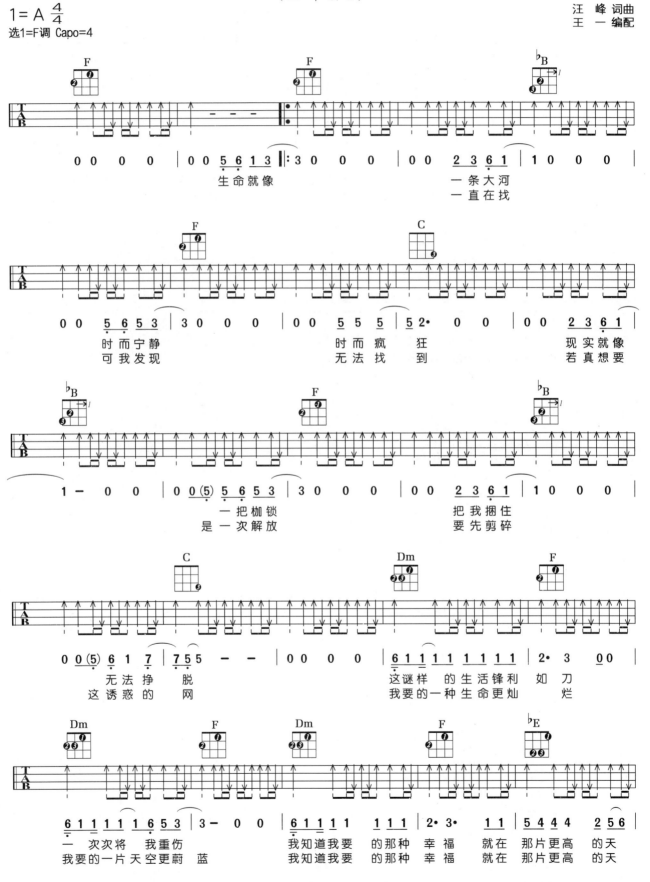

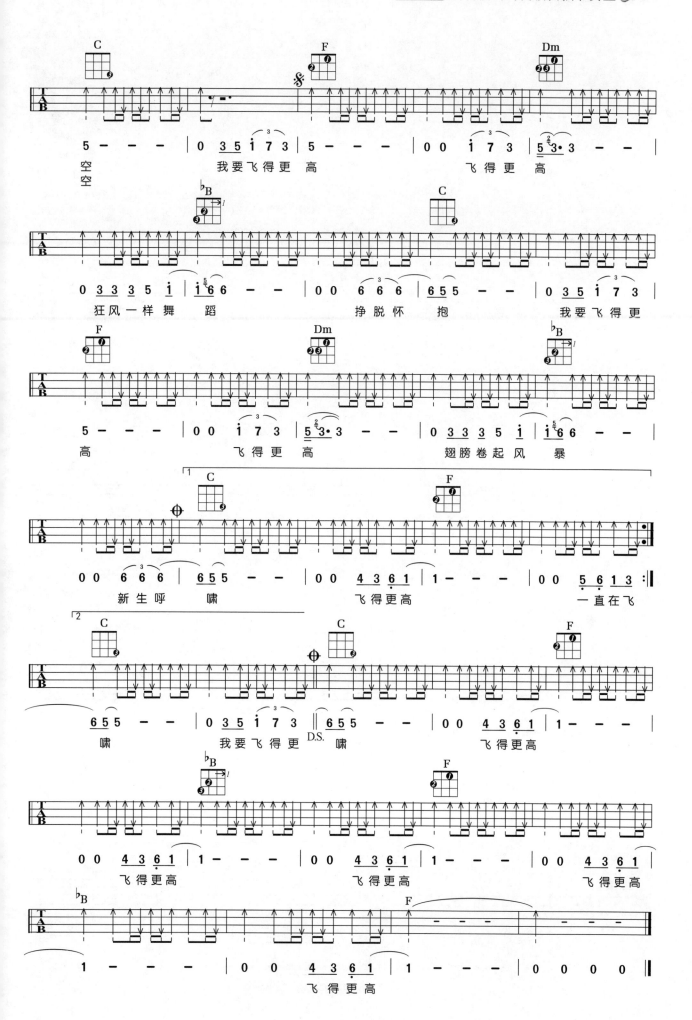

风吹麦浪

(李 健 演唱)

1 = A 4/4

选1=G调 Capo=2

李 健 词曲
王 一 编配

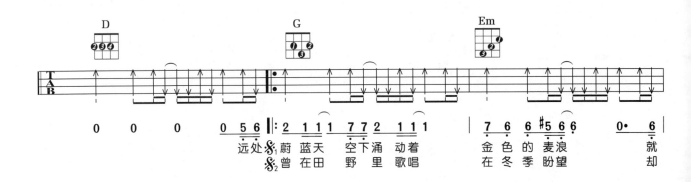
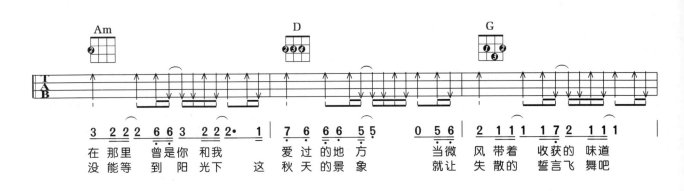
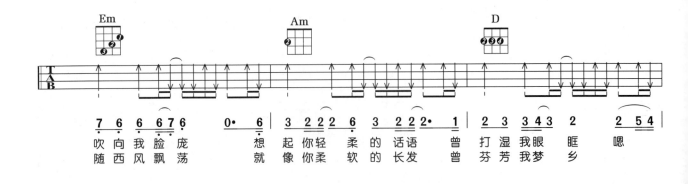

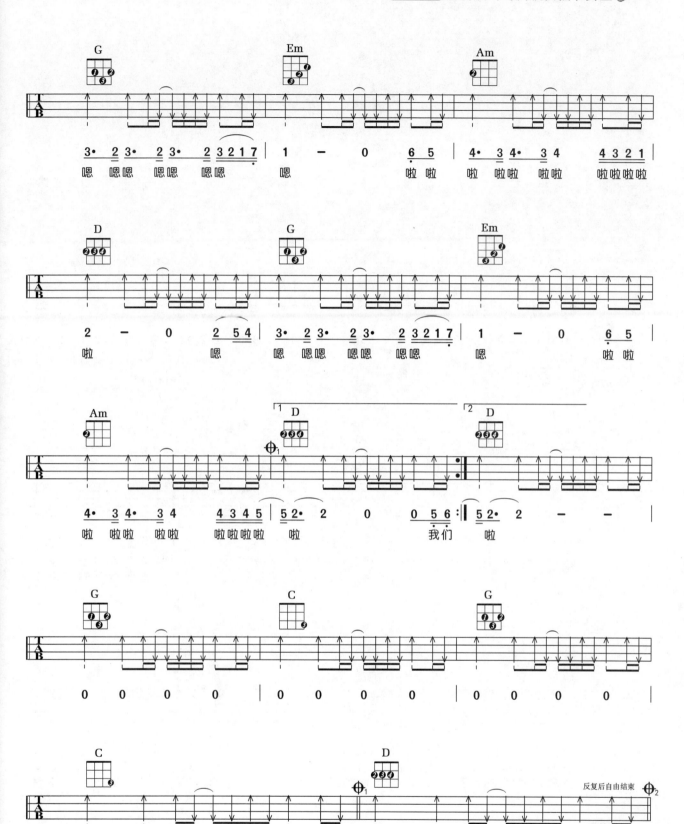

孤身

(徐秉龙 演唱)

徐秉龙 词曲
王 一 编配

1=♯C 4/4
选1=C调 Capo=1

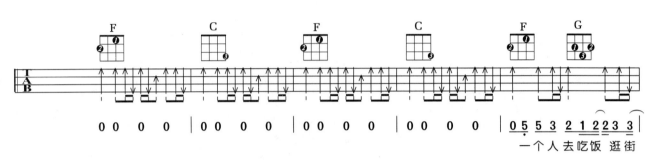
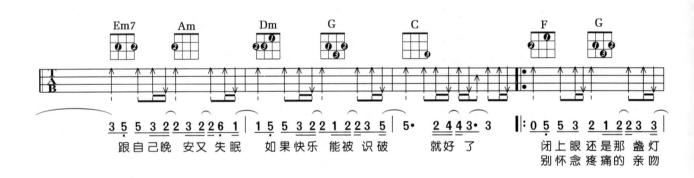
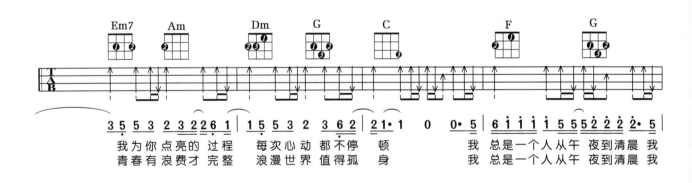
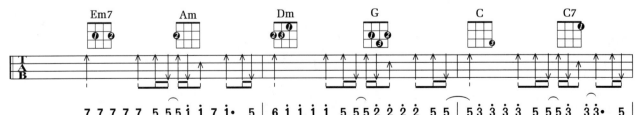

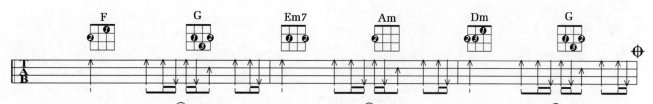
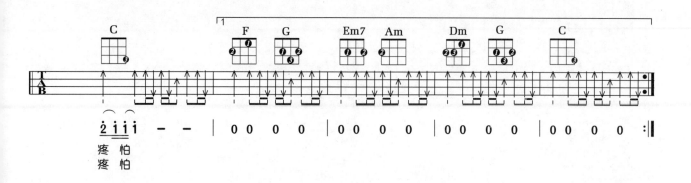
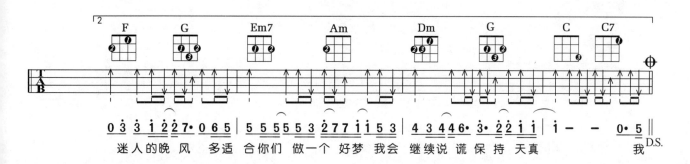
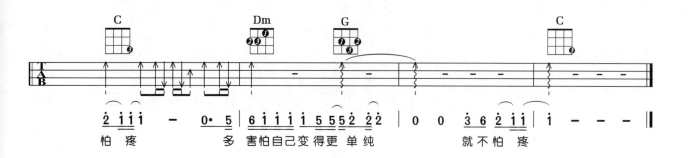

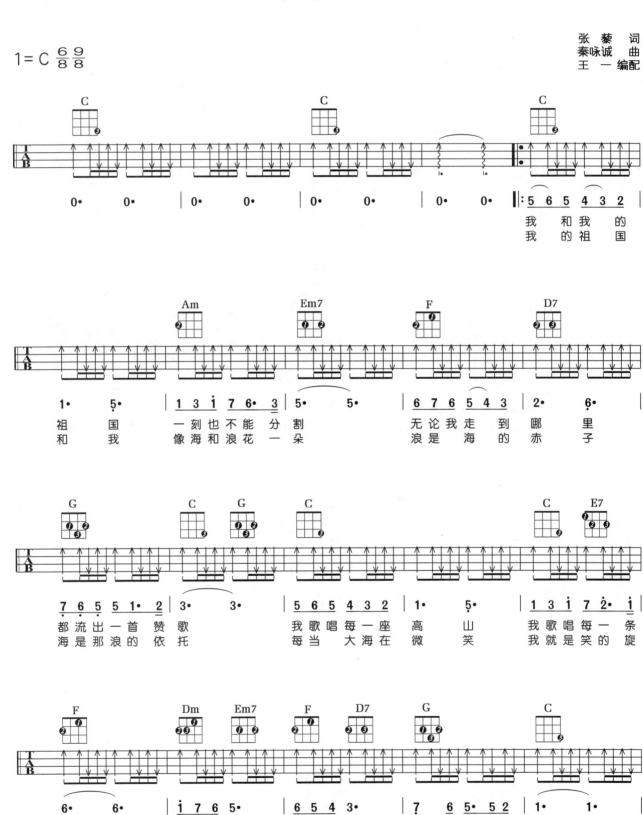

第二十一课 切音技巧与高级扫弦节奏型

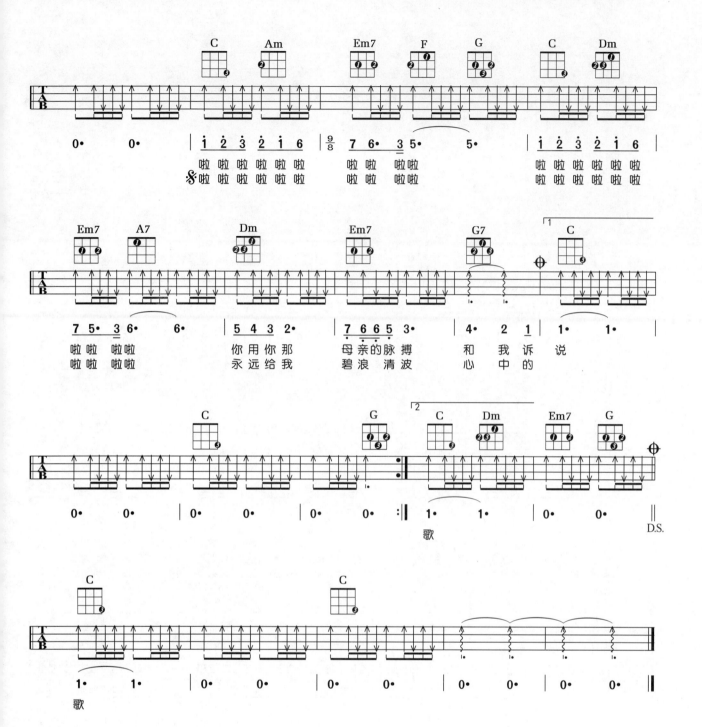

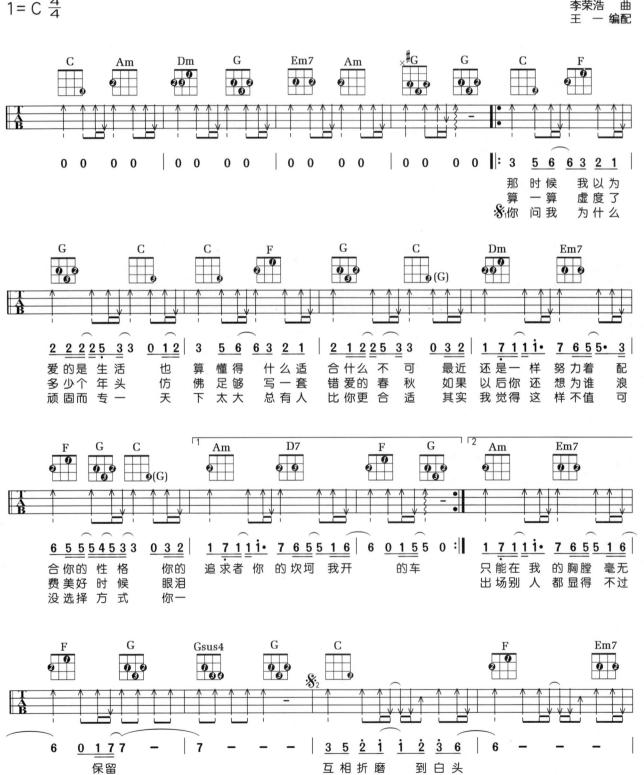

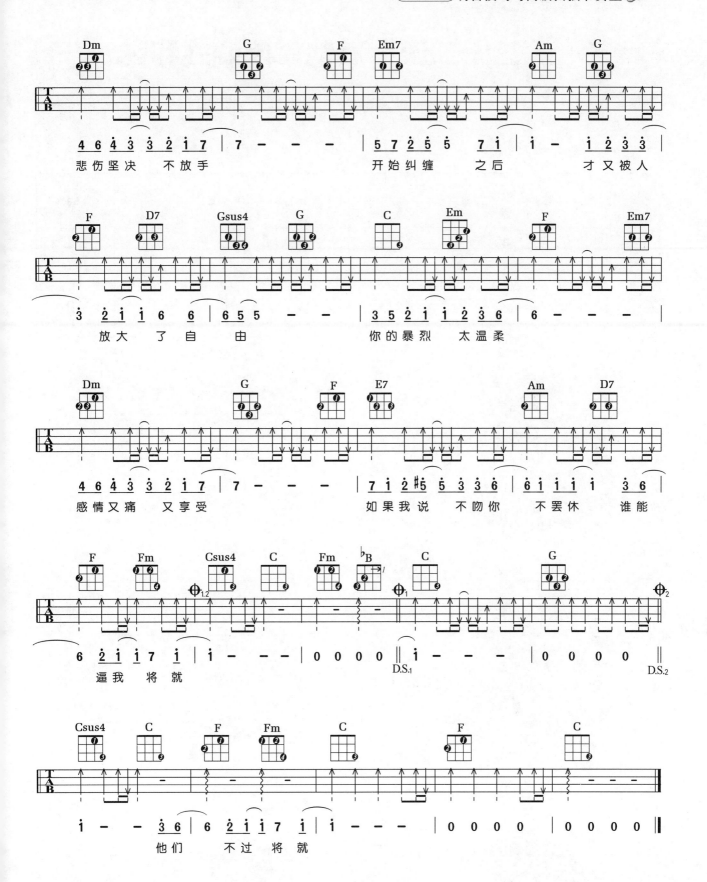

第二十二课 · 其他常用调式和弦

学习目标：了解 E、A、B 调式的基本和弦，掌握难度较大的和弦指法。

一、E大调基本和弦

级 数	一级 I	二级 II	三级 III	四级 IV	五级 V	六级 VI	七级 VII
和弦名	E	#Fm	#Gm	A	B	#Cm	B7
组成音	E #G B	#F A #C	#G B #D	A #C E	B #D #F	#C E #G	B #D #F A

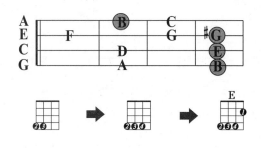

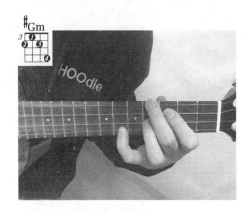
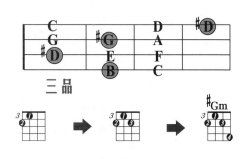

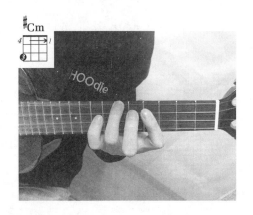
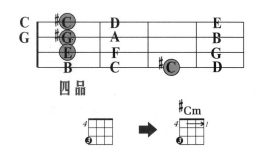

140

二、A大调基本和弦

级 数	一级 I	二级 II	三级 III	四级 IV	五级 V	六级 VI	七级 VII
和弦名	A	Bm	♯Cm	D	E	♯Fm	E7
组成音	A♯CE	BD♯F	♯CE♯G	D♯FA	E♯GB	♯FA♯C	E♯GBD

三、B大调基本和弦

级 数	一级 I	二级 II	三级 III	四级 IV	五级 V	六级 VI	七级 VII
和弦名	B	♯Cm	♯Dm	E	♯F	♯Gm	♯F7
组成音	B♯D♯F	♯CE♯G	♯D♯FA	E♯GB	♯FA♯C	♯GB♯D	♯F♯A♯CE

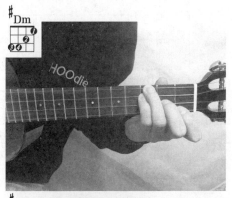
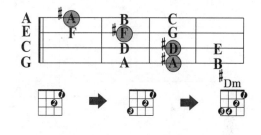
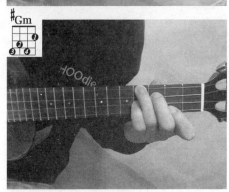
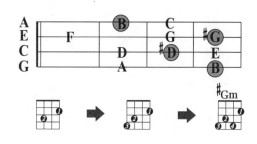

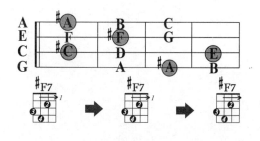

第二十三课·移 调

学习目标：学习移调的方法，用移调的方式改变歌曲的调式和弦。

一、什么是移调

移调是将原歌曲的调式整体升高或者降低至一个新的调式，其歌曲的和声走向、旋律均保持不变。

二、如何移调

在之前的课程中，我们掌握了调式的基本和弦，并且了解了它们的组成音和级数，也学习了通过变调夹改变歌曲调式的方法，但是我们如何可以在不使用变调夹的情况下把一首G调的歌曲改成C调呢？只要我们掌握了正确的方法，就会非常容易。移调就是把调式中的级数做整体替换。比如一首G调的歌曲，它的和弦分别是G、Em、Am、D，对应的音级是Ⅰ、Ⅵ、Ⅱ、Ⅴ，如果把它改成C调，我们就按照C调的Ⅰ、Ⅵ、Ⅱ、Ⅴ来做替换，改为C、Am、Dm、G即可完成移调。

级数\调式	一级Ⅰ	二级Ⅱ	三级Ⅲ	四级Ⅳ	五级Ⅴ	六级Ⅵ	七级Ⅶ
G大调	G	Am	Bm	C	D	Em	D7
C大调	C	Dm	Em	F	G	Am	G7

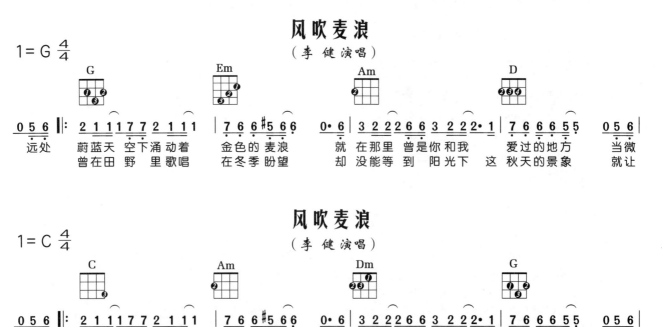

三、常用调式和弦总汇图

调式＼级数	一级 I	二级 II	三级 III	四级 IV	五级 V	六级 VI	七级 VII
C 调	C	Dm	Em	F	G	Am	G7
D 调	D	Em	#Fm	G	A	Bm	A7
E 调	E	#Fm	#Gm	A	B	#Cm	B7
F 调	F	Gm	Am	♭B	C	Dm	C7
G 调	G	Am	Bm	C	D	Em	D7
A 调	A	Bm	#Cm	D	E	#Fm	E7
B 调	B	#Cm	#Dm	E	#F	#Gm	#F7

第二十四课·扒带技巧

学习目标：了解扒带的技巧，尝试扒一些简单的歌曲旋律。

一、浅谈扒带

当我们听到一首喜欢的歌曲时，我想每个人都希望找到谱子，把它弹唱或演奏下来，不过并不是每一首歌曲都会找到谱子，或者适合自己的谱子。这种时候我们就会特别羡慕那些会扒带的同学，比如听到一首歌曲，很快就能用自己的方式或原曲的形式把它演奏出来，这里我跟大家分享一下我工作十几年积累下的扒带经验。

学习扒带之前必须要掌握一定量的调式和弦、基础乐理还有尤克里里上的一些演奏方式，掌握了以上这些内容后，我们才可以正式学习扒带。学习扒带首先要学会给歌曲定调，只有确定了调式我们才能更准确快速地确定歌曲使用的是哪些和弦，从而去设计、去扒歌曲中的和弦走向。

使用尤克里里进行扒带我们通常靠扒歌曲里面的主旋律来定调，也叫旋律定调法。我们可以跟着歌曲的旋律，用单音的形式把它模仿出来，只要我们找到其中的半音关系，那么基本上也就可以确定它是什么调式的歌曲了。因为大多数流行歌曲的旋律中很少会出现升降音，所以当我们扒旋律时，里面出现了半音关系，比如出现三弦的四品与五品，这个半音只有两种可能：一种是 3 与 4；一种是 7 与 1。

（1）**3与4的关系**：如何确定 3 与 4 的调式，这里我们可以顺着三弦四品音 3，找出 1 这个音，也就是三弦的空弦音，三弦空弦音对应的音名是 C，也就是1=C 调，然后分别用 C 调里的第一级和弦 C、第六级和弦 Am 与歌曲起止音的整体效果相对照，如果与其中一个和弦的效果相吻合，那么就可以确定这是一首 C 调的歌曲，在扒带时我们就围绕着 C 调常用的和弦来进行。

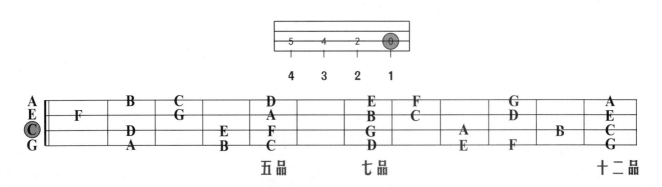

（2）**7̣与1的关系**：如何确定7̣与1的调式，1是在三弦的五品，对应的音名是F，也就是1=F调，然后分别用F调里的第一级和弦F、第六级和弦Dm与歌曲起止音的整体效果相对照，如果与其中一个和弦的效果相吻合，那么就可以确定这是一首F调的歌曲，在扒带时我们就围绕着F调常用的和弦来进行。

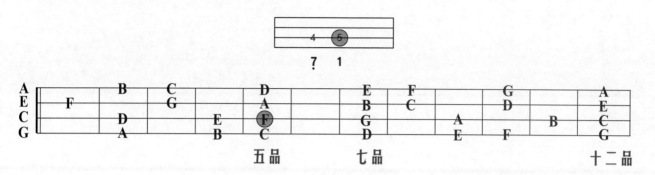

二、常用的级数转换

一级	二级	三级	四级	五级	六级	七级
I	II	III	IV	V	VI	VII

I ➡ V ➡ VI ➡ IV	I ➡ VI ➡ IV ➡ V	I ➡ III ➡ IV ➡ V
I ➡ IV ➡ V ➡ I	VI ➡ IV ➡ I ➡ V	I ➡ III ➡ VI ➡ V
I ➡ V ➡ VI ➡ III ➡ IV ➡ V ➡ I	IV ➡ III ➡ II ➡ V	IV ➡ III ➡ II ➡ I
VI ➡ III ➡ IV ➡ V ➡ I	IV ➡ V ➡ III ➡ VI ➡ II ➡ V ➡ I	VI ➡ V ➡ IV ➡ III ➡ II ➡ V ➡ VI

当大家已经弹奏了很多歌曲后，你会发现不同的歌曲中总会使用到相同的级数走向，比如歌曲的A段部习惯用I ➡ VI ➡ IV ➡ V级，B段部习惯用IV ➡ V ➡ III ➡ VI ➡ II ➡ V ➡ I级等，所以当我们熟练地掌握级数走向后，也就能了解一首歌曲的整体架构是如何形成的，也是我们学习扒带、即兴伴奏、写歌、写功能谱所必须要掌握的。